天津櫃

風獅爺

收藏的秘密

The Secret of Collection

莊仲平——

骨董不該藏在深宮
收藏是文化傳承與

生活，豐富我們的生活內涵。
吳文人雅士愛好，常民亦可為之。

Collec

紅雕筆筒

明代獅木雕

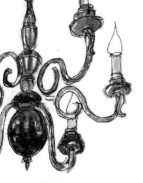
枝狀古董吊燈

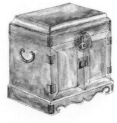
黃花梨官皮箱

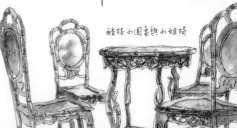
酸枝小圓桌與小姐椅

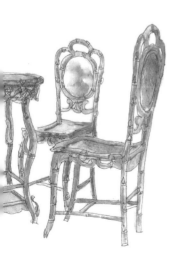

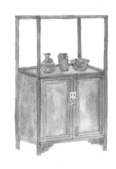

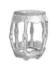

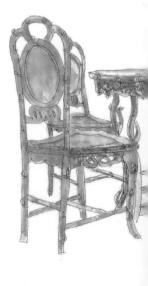

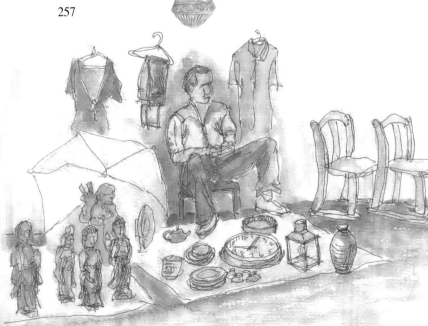

自
序

自序

一般古董收藏的書籍，總介紹故宮級稀世珍寶，言必稱汝窯或唐三彩，或報導國際拍賣場上拍出天價的頂級古董，事實上故宮文物只能欣賞而不能玩賞，對於頂級古董，上班族傾畢生之力也無法購買一件，以至於古董給一般民眾的印象，常是遙不可及的物品。其實古董是高貴不貴，可輕易擁有收藏的。收藏古董像談戀愛，看對眼了，就可以追求擁有，是一般人都可享受到的美學生活。古董文物也是一種形而上的象徵意義，對於其表達崇敬喜愛，是人類文明中最美好的一部份，同時也期盼它能發揚光大。

本書記錄了我多年來古董文物的收藏歷程，我的古董收藏態度是兼具實用與欣賞的興味，也是生活化的。古董的收藏經歷往往充滿了許多驚奇，這些人事物讓我產生了很多寫作靈感，於是我把收藏和體驗的心得以散文的形式寫下來。本書在文體上是描述古

5

董收藏的散文，在內容上是知性與休閒並重的，因此這本書的內容並非一般題材嚴肅的古董鑑定、古董通史或市場行情的論文，也就是說，這不是一本專業性的古董參考書。

本來古董就是一種修身養性的文物，希望讀者以輕鬆愉快的心情來欣賞，同時在閱讀過程能獲得一些古董相關的知識，進而引發一點古董文物收藏的興趣。

小時候家裡有二件古董：一件是黑熊背魚的木雕，那是媽媽留學日本時，她一位住北海道的同學送的，媽媽常常拿出黑熊木雕，講述黑熊的故事給我們聽。故事中有一隻笨熊到河裡抓了一大堆魚，用繩子綁起來，背著走回家，但這隻笨熊根本不會打結，在路上，魚一隻一隻地掉落地面，但黑熊一直未察覺，等回到家時，才發現所有的魚早已掉光。

另一件是三隻牛的木雕，刻工極佳，應是名家所作，但不知是何許人。台灣光復初期，很多日本人被遣返，他們為了減少麻煩與運費，於是在街上就地擺攤變賣家產，這是爸爸從一位歸國日人手上買下的。

只因家裡有這二件古物，開暇時我們經常一起賞玩，凝聚家人感情，使家庭生活倍

6

感溫暖，讓我在童年，就對古董產生了認同感。

自學生時代，我就已踏入古董領域。這些年來古董的尋覓，豐富了我的人文精神的內涵，也同時提高了我的生活品質。我認為，一個人即使擁有很多財富，若無文化上的涵養與充實，其生活水準是粗俗的，如同徒然度過著蒼白的一生，那將是多麼的貧乏空虛。古董並非都是高不可攀的精品，不少古董是一般上班族、甚至學生也買得起的；古董也可以很生活化，可以把古董自然地融入居

空間。我喜愛把古董擺起來當裝飾品，古董傢俱拿來使用，而非把它們深藏在倉庫或抽屜裡。在生活中使用的古董，有著一股不可言喻的溫暖及情調，正如我們踩在古董地氈上的感覺。古希臘著名詩人愛基羅科斯（Archilochus）在他的劇本裡曾說：

「踩在像金銀珠寶般珍貴的氈上是奢侈的，但這種奢侈是偉大的。」

我的老地氈並不奢侈，踩上去也不令人覺得偉大，但讓我擁有小一種小小而確實的幸福。在平日生活中，若每天有一件事能夠讓你欣慰，那就是很值得的。

文人玩古鑒古的風氣，肇始於北宋末年，明人收藏古器更為普遍，晚明時期，士大夫更竭力追求生活的情致。今日之物質文明更勝於前代，不必花很多的錢，就能購買一件甚有年代的古董，讓你擁有一件具體珍愛的器物，可讓你走進夢幻、歷史與文化的情境。它不但可以保值和增值，又可以賞心悅目，是實實在在的物件，所以絕非是一項玩物喪志的嗜好。富裕者，由古董的收藏及投資中得到文化層面水準的提高；收入不豐者，同樣能由民藝品的收藏及賞玩過程中，獲得擁有的滿足感。我們可以真正咀嚼與品味出民藝品的真正價值及美的表現，使我們辛苦的工作有了具體的代價，讓精神得到愉

悅與撫慰，工作壓力得以抒解。

本書除了古董收藏，出現最多的是與古董有關的商人與收藏家。古董商與收藏家彼此間像朋友但又各懷鬼胎，且角色常互換，常常古董商既是商人也是收藏家，收藏家也常常私下交易，搖身一變成為古董商人，臺灣有很多古董店就是收藏家出身開的店。每一個物件的收藏與流傳，常隱含不少家族的興衰榮辱。所以在古董的世界裡，不只涉及器物本身的品相與歷史，也有很多相關的人與事，以及尋寶過程之樂事。

古董是文化的產物，古董也是有生命的，收藏古董使人得以認識歷史演進的更迭，我充分享受了古董在人生上帶給我的充實與愉悅，也希望以這本書，把這些美好的經驗分享給大眾。本書中之故事題材涉及國內外，歷時數十年之變遷，若非鄭亞拿老師的協助，難以聚文成書，特此感謝。此外也感謝謝溫平小姐和趙曉寧小姐為拙著作序。

尋寶客的寶貝

溫小平

認識仲平，也不算意外，因為我先後讀過他的三本書，覺得有趣，於是，在我的廣播節目中介紹，談的都跟小提琴有關。其中我最欣賞的是跟跳蚤市場有關的書。

我對音樂雖是一竅不通，卻喜歡他尋找寶物的態度。千里迢迢之後，終於遇見的那份欣喜，彷彿與失散多年的親人或情人重逢，只有同好才能體會。

他曾經提到為尋找一把古董小提琴的曲折，當他發現外貌毫不起眼的小提琴頗有來頭時，便鐵了心非買到手不可。回到旅館，迫不急待地拉起這把琴，琴音，就這樣悠揚在他的房間，飄出窗外，迴盪著，讓每個路過的人駐足。

多麼熟悉的情節啊！

記得我剛到歐洲自助旅行時，也愛上他們的跳蚤市場，尤其是荷蘭阿姆斯特丹的露天跳蚤市，我挑了許多陶製裝飾品，帶回旅店，洗乾淨了，一個個擺上窗台，窗外的陽光襯托著他們，好像，他們的過往歲月也跟著閃亮起來。

朋友笑我神經，我卻樂在其中，因為，他們不懂我這份遇見寶物的心情。是的，只要我們覺得他是寶貝，他就是寶貝，不管他是我花了多少錢買的。

我跟仲平不同，他收藏的是古董，我買的是二手物，價差很大，唯一相同的是，我們都喜歡那種古意、陳舊、樸拙、帶著歲月的刻痕。

仲平的家就像古董屋、尋寶屋，隨時去探訪，都能遇見寶貝，甚至三不五時有客人上門，把玩著筆罐、茶罐，撫觸著木雕，最終免不了論及價錢，但是那價錢，是每個人心裡訂下的，喜歡，就出得高，不喜歡，再便宜，連一眼都不會逗留。

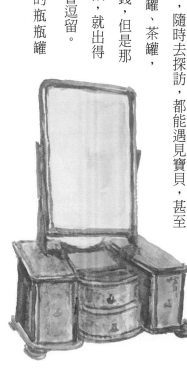

我家裡也有來自世界各國的瓶瓶罐罐

罐，朋友來訪，看了喜歡，問我願不願意割愛？我說，總有一天吧！

曾經想過，把每樣物品標上價錢，只要有人喜歡，讓出去，也算一種分享。

如同我在美國克里夫蘭拜訪過的一對夫妻，準備結婚的他們，沒有太多預算，從一張舊床買起，漸漸買上癮，經常逛舊物市場，結果家裡愈堆愈多，於是他們想出一個方法，幫每樣家用品標價，誰看中了，就可以買走，這樣，他們才有錢繼續買其他古物。

他們說，只要曾經擁有，不需要天長地久，至少，這樣古物已經在他們家停留過，現在要到其他地方去旅行了。

每個物件之間，交流著彼此的情感。在不同的主人中，交替著掌心的溫度。

仲平對待古物的態度也是如此吧！

他常說，每件古物都有命定的主人，即使存在陰暗的角落，還是會被識貨的人買走。如果不是你的，任何高價都無法擁有他。

很喜歡他描寫自己愛上古董燈的那一段，幾趟歐洲行，特意尋找古董燈，可是，有一

12

尋寶客的寶貝

回，他在維也納的古董市集買到一組銅吊燈，卻因為實在太重，自己又疲累，不得不遺棄在火車站內。喔！我在心底低呼，如果我當時在場多好，再重，我一定把他拎回家。

尋寶的過程中，就是會有這些不得已。不過，我相信，那組古董燈，一定已經尋到了好人家，如同仲平家的好幾盞古董吊燈，散發出溫柔的光。

我嚮往他家的古董圍繞，期盼有朝一日可以登門造訪，怕的是，愛上了其中的古物，捨不得離去，卻又實在買不下手。

還好，不管我們是不是古董收藏家，透過仲平在古董間的尋索、鑑定等故事，我們也學得了如何欣賞古物，這也算是另一項收穫吧！

他的朋友、他的古董、他的客人，都帶給他各種情緒起伏，有快樂、有興奮、有失意、有落寞，而他記錄著這些繽紛的情感，毫不藏私地跟我們分享，彷彿在我們跟古物之間，架起了橋樑。

戀舊，是尋寶客共通的毛病，但卻堆積起我們另類的情感。

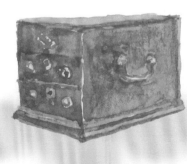

13

藝術家談古

出了許多本與音樂有關的書後，這回仲平把眼光放在古董上，深入淺出地介紹了古董的種種。

仲平的這本書，包含了幾個層面：一則描述了多年來收藏古董的經驗，二則也約略地把自家的古董做了番完整的介紹；另外一層，卻是與行家與店家交往的一些經驗。整本書讀來很像是看電影，從一個場景換到另一個場景，令人忍不住一口氣把它讀完。

說它像是看電影，主要是因為我雖然對古董也有興趣，但從來都是走馬看花般，不曾花心思與力氣去研究，即使買過幾件，頂多也只是從欣賞的角度看它、用它，相關知識不過是皮毛而已。

趙曉寧

而仲平就不同了。對每一件有興趣的事，他都有深入探討的興趣；音樂如此，古董更是如此。尤其難得的是，每一件自家古董的來龍去脈，他都記得清清楚楚，每一個來往過的古董店情況，他也都掌握得住。於是，讀這本書，才會有彷彿跟著作者做了一趟時間長河的古董之旅的感覺。

有趣的是，作者雖然內行，卻又不是只對某類物件入迷，其他類別就完全不理會。他會在台北逛古董店，甚至跟老闆熟到成了朋友；也會在出國時特地看貨、買貨。他喜歡高古陶瓷，也熱愛老傢俱、老木雕、老地氈，甚至連民藝品也不忽略；若不是我知道他天生對「美」很執著，單看這本書，一定會認為這個人的體內，從少年時就住著一個老靈魂！

說是曾經有意開古董店，其實句裡行裡不難看出作者多半是為喜歡、為「有感覺」而收藏古董。對於古董的擁有，作者也不像一些愛古董成痴的人一樣，想買的時候不達目的勢不甘休，到手以後就絕不肯放或束之高閣。他買賣古董既有點興之所至，又有點隨緣應化；說他是個

15

古董行家雖沒錯，但行事作風似乎更像個藝術家。

也因為如此，他會把已經委售的魁星重新要回來，把店家看上的東西用原價再賣回去。而一件件別人家裡收藏得仔細的珍品，他卻拿來當成日常用品；書櫃如此、燈具如此、陶瓷器皿如此，連古老的手工地氈也照樣踩在腳下使用！

由此看來，研究古董是生活知識，收藏古董，對作者可就是生活的一部份了。

不過，對仲平來說古董雖是生活，對一般讀者而言，透過這一連串精彩的故事，還是可以讓人獲得一些有關古董的知識，並且一窺古董店神秘的面貌，想接觸古董，這本書倒可以做為參考。

而在介紹各種古董之餘，作為一個能寫擅繪的藝術家，仲平也頗能善盡職責：不用照片來介紹一樣樣器物；改用自己手繪的圖畫來呈現它們的真實樣貌。這一點，可又讓本書更增添了許多可看性，這也是這本書的難得之處。

一柄簡練的竹雕如意。

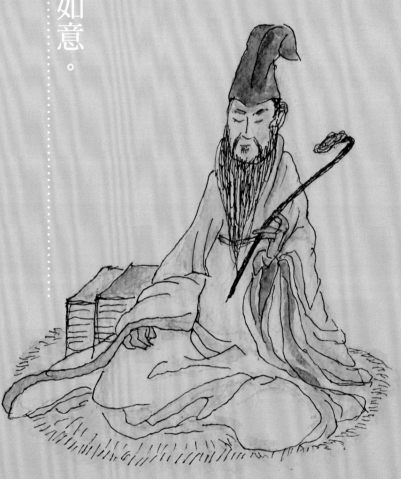

一柄簡練的竹雕如意

那天彥坤從台中打電話來，以興奮急促的聲調說著：

「我在這裡看到一支竹雕如意，實在有夠漂亮，是我所看過的竹雕如意中最完美的。」

「幾年前翰林院的小葉曾賣給某某人一支類似的如意，就賣了一萬二千美元，小葉那支如意也沒有這支漂亮。大陸拍賣行年前也曾拍過一支，拍賣價就要人民幣八萬元。」

彥坤腦海迅速浮現這種竹雕如意曾出現的行情。

但小葉何許人也，他雖然年紀尚輕，但已是國際級的古董商，他的客人都是大收藏家人物，人家也是信任小葉的可靠度、眼光與聲譽，所以小葉能夠賣出那個價錢；可是彥坤卻不能，彥坤只是個小

古董店老闆，平日接觸不到那種等級的顧客。

彥坤原本在台灣做古董生意，經常赴大陸批貨，近年兩岸古董市場逆轉，許多台灣古董業者紛紛到大陸開店，把手上庫存的古董賣給大陸人，現在連彥坤也到上海開設古董店了，反過頭來回台灣找貨回銷大陸。

彥坤又惋惜地說：「上次子駿說，他看到一支很漂亮的竹雕如意，人家開價一萬五千台幣，子駿還嫌貴。我認為一點也不貴，可以買。但子駿就是外行，竟然回答我：『我又不是凱子，價錢那麼高，我幹嘛要買？』」

彥坤立即趕去子駿所說的那家店，可惜已被同行凱文捷足先登，以一萬八千元台幣買去了，凱文也在上海開店，這支竹雕如意很快就被送去上海了。彥坤還不死心，又特地去凱文的上海店看，想向他收購，可是凱文這次開的價錢已是二萬人民幣，近十萬台幣了。緣慳一面，讓彥坤扼腕不已，從此耿耿於懷，希望能再找到一支好如意，平衡一下失落的心理。雖然現在碰到的這支那麼貴，彥坤還是執意要買，以免又再度失手。

「到底有多貴？」我很好奇地問。

「十五萬元台幣，一毛錢都不能減。我要求賣家減一點價，賣家馬上就把如意放進錦盒，作勢要收起來，還說不跟我談了。」

十五萬？我聽了咋舌，一支小竹子要價十五萬元！

彥坤講了那麼久，我都還不知道，這支竹雕如意究竟長得如何，會值那麼多錢。

「等我籌錢去買，就拿來給你看。」

彥坤再度強調：

「那麼好的東西是千載難逢的，古董是要精品才能增值，十支次級品加起來，也比不上一支頂級精品有價值。」

在與彥坤的言談中，我也同時在記憶裡搜尋竹雕如意的印象，如意原本

20

是生活器具，其實就是抓癢的爪杖，又叫「不求人」。身體背

脊有癢，手難觸及，於是用以搔扒如人意。小時候是家家戶戶

必備的日常用品，我們家裡也有一支，也許是從前人生活環境不

佳，蚊蟲多，皮膚癢是普遍症狀，需要用以抓癢的如意。又如意

甚吉祥，演變為祥瑞祈福之物，從前男方到女方下定，必有如意之信物。

又隔了幾天，彥坤半夜從台中回台北，立刻直奔我家，從錦盒中拿出這柄令人期待

的如意給我看，所謂的頂級竹雕如意終於露面了。

這柄竹雕如意在外觀上極其簡約，內斂素雅，柄桿是支單純的竹片，若有似無的三

條槽溝，看不出是人工亦或天然，如意柄桿頭細尾粗，略微的彎曲。如意頭就像一朵香

菇的擬態靈芝，是用竹節橫隔板所造，正好利用橫隔板粗糙的質感，與肚臍般凸起的形

狀，成就了這個天然的靈芝頭。這片靈芝頭未經特別雕刻，只是在周圍鑲條溝，溝端以

的字意

捲雲狀收尾。這條刻溝畫龍點睛又渾然天成，多刻一刀則屬多餘，少刻一刀又顯欠缺藝術美感。

這柄竹雕如意，它的外型是如此清秀靈氣，充滿禪意，深富人文氣息，可見製作的工藝師境界之高與品味之不凡，確是夢幻逸品。它的皮殼完美無傷，肌潤膚澤，呈深咖啡色，是歲月累積下所沈澱的自然色澤，這是天然的變色，而非人工刻意塗染。若用放大鏡檢查其皮層，可見因百年乾燥產生的裂痕，從側面看，筋骨透露。所以依其表皮、色澤與造型看，這支竹雕如意的年代可追溯至明朝。

彥坤於古董行業多年，專長於古董竹雕，如竹雕筆筒、香筒、臂擱及人動物雕等。

在他眼裡，竹雕只要是老件，就有一定的價值，因為他尋遍大江南北，看到的大多是新仿再塗漆擬古，因此感嘆真正古董竹雕之難尋。

我泡了一壺陳年普洱茶，我們一面品茗，一面欣賞這柄如意。如意從原始的抓癢器具演變，到了唐朝，在造型、功能上開始慢慢轉化，將如意頭部寫實的手指形慢慢收成一排小牙，在五代更加美化成一隻翩翩展翅的蝙蝠，到了宋代則發展出今天如意的典型樣式：雲紋或心字般的頭形，成為一種純供玩賞的吉祥裝飾物。

到了明朝，由於當時文人雅士崇尚自然極簡的美學，除了歷來常用以刻製的稀貴珍寶材料，更出現了樸實的竹木如意。也有不用一刀一鑿，以天然的奇竹異木，製造抽象造型的如意，顯得十分雅逸。

史上滿清皇朝最愛如意，如意成為皇宮裡皇上、后妃之玩物，寶座旁、寢

殿中均擺有如意，以示吉祥、順心。如意盛行的風格又由明朝的簡約變成華麗。清代的皇帝、皇后用如意作為賞賜王公大臣之物。到了民國時代，如意乃受珍愛，被當貴重禮品，富有或官宦之家相互饋贈，祝願稱心如意。

今日的如意，無論是在生活器具或玩賞用途，都已式微，只有在古董店裡才得以尋覓。

令人懷念的鼓椅

令人懷念的鼓椅

我曾擁有一隻鼓椅，那是我最喜歡的古董傢俱之一，不久前這隻小鼓椅被原店主買走，回銷大陸了。

約在十年前，有天古董商阿坤電話通知我，說晚上有新貨到，問我要不要看貨。阿坤是跑大陸的古董業者，主要經營的商品是古董傢俱，每個月就會送一貨櫃古董傢俱回台灣，貨一到就通知主顧客看貨。

阿坤在電話裡又告訴我：他的新倉庫在關渡平原，大度路往淡水方向，過了某汽車公司，第一個檳榔攤旁邊的小路進去，就可找到。因為找古董要先下手為強，所以我立即答應過去看看。關渡平原是個禁建區，沒什麼住家，是我從未來過的區域。那天晚上，尋線來到這個偏僻的地方，路旁錯落著稻田、雜樹及竹林，偶而幾棟鐵皮屋，景觀

26

相當荒涼，好不容易才找到阿坤的倉庫。我心頭暗想，阿坤做這行也真辛苦，幾經更換倉庫，有如居無定所，令人不禁為之心酸。

不久貨車到達，阿坤從貨車逐一搬下古董傢俱，我就站在旁邊一一過目，前面幾件東西，我皆不甚滿意，最後阿坤搬下一件小鼓椅，立即讓我眼睛一亮，真正的好貨是瑕不掩瑜的，一現身就彰顯其光輝。

這件小鼓椅造形比例完美，如一木生成，正符合王世襄古董傢俱十六品中的圓渾。鼓椅頂上有一面雲石，色呈灰暗如水墨畫，表面粗糙不平，帶有人工打磨的痕跡，確是舊件。木料是酸枝，有五開光，上下兩端的鼓腔雕著突出的乳釘，象徵釘蒙皮革的鼓釘，還有上下兩條浮雕弦紋，雕工皆無刀鑿痕跡，此外別無雕飾，頗具明式風格，皮殼（包漿）原始漂亮，顯現長年使用的跡象。這是開門貨，真正的老件，是我見過最美的鼓椅。

不待小鼓椅落地，我不加思索，立刻就接過來，說：

27

「這件我要，還有沒有相同的？有沒有成套？」

阿坤有點為難的說：

「這個只有單件，而且成本高一點，光是這件就要三萬五呢！」

高昂的價錢讓阿坤面有難色，這鼓椅那麼小，價錢卻那麼高，阿坤原本不好意思賣我，因為過去我所買的東西，價錢都不是很貴，這個價錢讓他難以對我啟口，但古董傢俱愈來愈貴，進貨成本可能真的很高，所以阿坤面有難色。

過去我買進最昂貴的古董傢俱是一桌四椅的套件，也才八萬元，現在這麼一小件就要三萬五，真的很貴。但我心想，以前碰到貴的傢俱像紫檀、黃花梨，我都捨不得買，所以我並沒有一件真正高檔的收藏，現在難得看到那麼好的東西，而我又開口在先了，也不好意思縮回，這次就花高價買件精品吧！

鼓椅又叫繡墩，是長圓鼓形的，體型小巧，占空間

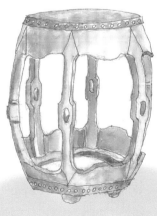

不大，適合陳設在小房間內。有人說鼓椅在設計之初純是為了欣賞，而不是為了坐，因為中國的傢俱全都是方的，故設計出這種圓的椅子，來調和一下室內氣氛，使陳設線條多一點變化。

這張小鼓椅就像件藝術品，我把它擺在客廳旁，它不只是用來坐，而且使室內顯現高雅的品味，真是既實用又美觀。後來我發現用來當穿襪子的座椅最適當，出門時，坐在這椅子上穿襪子，高度適當，很是輕鬆。若坐在沙發穿襪子，因沙發太低，穿好襪子要起身很吃力。所以坐在這張鼓椅穿襪最是方便，而且連穿襪子都有古董椅子坐，令人心情愉快，充滿了幸福感。

事隔多年，阿坤已在上海開設古董店了，經常回台灣找貨回銷大陸。也是一天的晚上，他來到我家，把我收藏的古董通通掃瞄一遍，然後指著鼓椅問我：

「這件你願不願出讓？」

他真有眼光，看中這件我最滿意的古董傢俱，但這張椅子的成本那麼高，阿坤還有利潤空間嗎？對我來說，拿一些東西換現金，也有必要，再說，我實不宜有太多身外之物。

阿坤：「這一件以前賣你三萬五，看你現在要賣多少？」

我早已忘了當初花買多少錢買的，阿坤記憶力那麼好，竟然還記得多少錢。

我不待思索：「那就照原價好了。」

這張椅讓我玩賞多年，也夠本了，為了朋友之情，讓阿坤滿足一下也好，我只要不虧錢就好了。

阿坤：「這樣讓你沒賺錢也不好意思，不然就四萬元吧！」

於是我們以四萬元成交，阿坤當場點算四萬元現金給我。

後來，這張鼓椅在阿坤上海的店，不到二個月就賣掉了。現在中國硬木古董傢俱甚貴，依古董商買進賣出的行情，這件鼓椅至少可賣七萬元。

最近又碰到阿坤，聊到那張小鼓椅，阿坤說：

「那張鼓椅，雖然單件不湊成套，卻是我多年跑遍大江南北，看盡各地古董盤商，才能碰到的好貨。」

我心想，你既然知道這件古董那麼珍貴，為什麼不讓我好好收藏著，卻要我把它賣掉呢？多可惜啊！最近重讀王世襄的《明式傢俱研究》，書中指出明代坐墩實物傳世極少，即使是清製而具有明式風格的，也為數寥寥。唉！只怪我沒多讀書，不識貨，不及早了解這張小鼓椅的價值。

不過，阿坤原本就是個生意人，又不是收藏家，再好的古董也是貨物，好

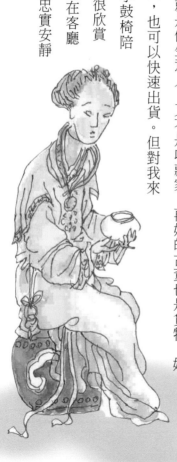

東西正好賣個好價錢，也可以快速出貨。但對我來說自是不同，這件小鼓椅陪伴我十餘年，我一直很欣賞疼愛它的，也把它擺在客廳醒目位置，它也一直忠實安靜

地站立在那角落，老實說，我們多年來有深厚的情感。但沒想到，我那麼輕易就把它割捨，對於自己之無情，深感內疚。也許是老之將至，深知命之有涯，即便是收藏家，古董都是暫時擁有的。就因為收藏家在古董領域都是過客，所以才能割捨心愛之物。

秀麗的酸枝圓桌小姐椅

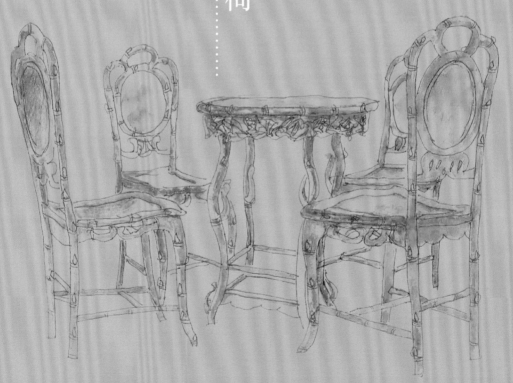

秀麗的酸枝圓桌小姐椅

假日清晨，空氣幽冷又清新，帶著院子梅花盛開時綻放的清香，我在落地窗前，坐在古董酸枝小圓桌與小姐椅上，靜心地使用早餐。

我磨了二匙的藍山咖啡豆，以摩卡壺煮了一杯咖啡，準備一塊木柵買的起士蛋糕，它是曾吃過最可口的蛋糕，然後好整以暇地安頓好心情來聆聽音樂。喝咖啡不只是喝咖啡，喝咖啡是一種情境，一種感受，以心靈感受咖啡所釋放的醇香，藉由喝咖啡來實現一種人生的小理想，喝咖啡所營造的氣氛，最易使人沈緬於幻想。

此時音響正流洩著巴哈無伴奏大提琴組曲悠揚的旋律，大提琴是喝咖啡最適合搭配的音樂，特別是巴哈的無伴奏大提琴組曲，低沈穩重的弦聲，不急不徐的節奏，有如咖啡深暗的色澤與香醇的味道。

我一向在這個角落喝咖啡，坐在我喜愛的古董小圓桌，古樸暗棕色的酸枝木料配上雲石，散逸著古典氣氛，很適合喝咖啡與泡茶，往外看是成直角的二片透明落地窗，可看到院子的植物花草，及前方相思樹林與遠山，清晨飄雨過後，林子裡霧氣迷離，而遠山煙雲瀰漫，令人心醉神往。

我有時會轉個角度，換坐另一張小姐椅，面向我整牆的大書架，及幾座古董櫃，樸素的磁州窯、彩陶、石雕佛頭和唐陶馬，書香與咖啡香相搭配，咖啡的濃郁更顯迷人深遂。

這組古董酸枝小圓桌及小姐椅是從前在淡水龍居古董店買的。那年我經常逛龍居古董店，原本看中一組九件的梢楠木製的扶手座椅，是放置廳堂的六椅三几，造型典雅深獲我心。這種好木料又雕刻精美的椅子，在從前是大宅院才有的。如今我以數個月的工作儲蓄，即可輕易擁有，圓了父祖輩未曾有的夢想，這將是令人暢懷的事。

我幾度前往龍居審視著這組座椅，後來又發現旁邊有一組酸枝圓桌椅，它有一張小圓桌，曲線婉約的桌腳，桌面是灰青色的雲石。附有四張小姐椅，也是造形極為優美，白地帶黑色的雲石背靠，雲石之圖樣如山水雲煙，色澤老舊，手工打砌之面板粗糙不平，透露歲月歷練的質感，可見得確有年代。這組桌椅深具王世襄對傢俱品味中的穠華、妍秀與柔婉之美。此外其外表皮殼陳舊，遠觀就知道是老件，但結構依舊完整堅固，沒有絲毫的鬆動。

老闆指出：「古代的雲石是用人工打磨的，石面粗糙不平，近代的雲石用機器打磨，一定是平整光滑的。由此可證明這是老雲石，這組桌椅中光雲石就值不少錢。」

這組酸枝桌椅外呈紅褐色，材質堅硬極為沈重，刻有西洋風格的纏枝葡萄及竹節竹葉，這是有錢人家擺在後房，供女眷吃茶點與聊天的座椅，我一時為之驚豔，趕緊問老闆：

「這組桌椅多少錢？」

「只要七萬五就好了。」

其價錢竟與那組梢楠木扶手座椅一樣，於是我陷入沈思，究竟要買小姐圓桌椅？還是梢楠木老座椅好呢？我忍不住再問老闆：

「這組桌椅是那裡來的？」

「這是來自台南王舍。」老闆毫不遲疑地回答。

台南王員外的小姐椅？莫非就像章回小說裡大戶人家的夫人、小姐等在午後泡茶聊天時所坐的桌椅，她們有時也會一起坐在這裡做女紅，若有親戚來，客人的女眷也是邀到這桌椅小坐。只有大戶人家才有空間可擺放這樣一組的桌椅，買得起這種酸枝硬木傢俱。

其實買古董應只看文物不聽來源，老闆通常會準備一套動人的故事。對於這套酸枝小圓桌及小姐椅，我更相信它來自廣東，因為這種雕刻風格深受西洋的影響，又是酸枝木料及雲石鑲面，正是廣東特有風格的西式傢俱，俗稱廣式傢俱。

小姐椅是明清傢俱中最有女性特質的傢俱，小姐椅一般低一些，造型精巧輕便，正好符合新時代所需求的人體工學，坐起來舒適方便，而一般中式桌椅總嫌太高，雖氣派足矣，但使用上並不舒適。

廣式傢俱是中西合璧的傢俱，發展於清末民初，又稱「中山式」。廣式傢俱形式富變化，桌凳之腿皆為三彎式腿，像S形的彎曲，如法式傢俱一般；其雕飾瑰麗華美，但又不加漆飾，講究木料的一致性，實實在在，不摻雜其他木料，木質及木紋完全裸露；花紋雕刻深峻，刀法純熟，浮雕突顯，近似圓雕與透雕，圖

案設計受西洋美術影響，因此常見西方裝飾風格。雖然現今世人崇尚明式傢俱的簡潔明快，而嫌廣式傢俱的繁縟，但我對這套桌椅的精巧實用，甚為欣賞。

酸枝木產於中國南部與南洋，是珍貴之木料，切削時散發醋酸味，故在中國南方稱之酸枝，而北方仍稱紅木，木料色澤多變，由黃紅到黑褐，具寬窄不一的深色線紋，深黑色者像紫檀，泛黃者似黃花梨，較硬的酸枝入水即沈。

雲石也就是雲南大理石，產於雲南點蒼山，漂亮的雲石自古就很珍貴，我原本就很喜歡雲石圖案的深遠意境。有山水物像如畫，黑白分明，以白若玉，黑若墨為貴，王世襄的《明式家具研究》書中提到雲石品相有十等，可見得古人對雲石的品味多麼不俗。

我還是回家想想吧，冷靜考慮幾天再說，不要一時衝動，做出錯誤的決定，畢竟七萬五也不是筆小數目。

晚上在家裡，我認真思索著這件事：那組梢楠木扶手座椅較常看到，很多古董店都有類似的東西，它佔地大，將來若看膩不滿意，很難處理。而小姐圓桌椅較為罕見，樣式又精巧，可當成一組藝術品，很適合擺在角落喝茶喝咖啡，絕不致於被淘汰，而古董傢俱在經歷百數十年，猶能夠完整成套者，是很稀有的。一般成套古董傢俱，常因使用日久而損壞不全，或物主可能變賣一、二件椅子，甚至在原物主去世後，後代子孫為了分家產，將成套的傢俱拆散分配。成套傢俱較非成套者的價值是倍增的，所以還是以這組小姐圓桌椅值得買。

一個禮拜後，我終於再回到龍居古董店，付錢把它買下來了。這套桌椅在店內待了二個禮拜之久，竟未被人買走，也是跟我有緣。老闆說，其實曾有多人中意，但諸多因素使然，皆在考慮中，只欠臨門一腳而尚未買成。我深信這是一種古董的緣份。

柞榛木畫桌的真假

柞榛木畫桌的真假

之前在竹南這個小鎮住過一年，竹南是個步調緩慢，人車不多的地方，街道樓層不高，空氣清新，到處都可見純淨的天空。我很快就走遍了它的商業街道，遺憾的是，沿途未曾看過一家古董店。

想不到離居竹南後，有次路過竹南，想找家餐廳吃飯，竟在非商業區的小路中，意外發現了一家古董店，我顧不得肚子餓立刻停車。這家古董店略有佈置，不似一般鄉下如收破銅爛鐵的古董倉庫，店內的貨色也屬中等。我所中意的物件有一張相當大的酸枝榻、一張柞榛木畫桌、一張柏木炕几及一座雲石插屏，在這古董貨物難尋的時代，有此貨色算是極為難得了。

因我書房尚可擺一張畫桌，初見這張柞榛木畫桌，讓我眼睛為之一亮，尤其它的

尺寸一百二十七公分乘六十八公分甚為適宜。其牙板雕刻細膩，桌面光亮呈紫棕色，只有毛細孔微小的硬木，才能磨得如此油亮。柞榛是高級硬木，較今日熱門的酸枝更勝一籌，柞榛木主要生產於長江中下游，長得高大粗壯者大多在蘇北，蘇北的南通就是以製造柞榛木傢俱聞名，可以說柞榛木傢俱多來自南通。

老闆拿了手電筒，蹲下來仰照桌子內部，指給我看：

「從內部腐舊的狀況，可見其年代的久遠，甚至還有防潮披麻的痕跡，老件才會有披麻做工，所以保證是老的，年代甚至可追溯到明朝。」

通常古董傢俱內部會保留原始腐舊狀況，刻意不予整修，以證明老舊。看來這畫桌確是老件，老闆也表白四支霸王棖中，有一支是新修的，另有二支牙板也是新修，老闆又指著桌腳根說：

「腳根的水漬泛白，是長期受地面潮溼所致，可見被使用的時間相當久。」

最重要的是價錢不貴，才八萬元而已，就一件老的柞榛木畫桌來說，是非常值得購藏的。但反倒是太便宜，讓我頓時起疑，那麼好的東西，為什麼會一直留到現在？他的

熟客為什麼不買呢？我古董學費交怕了，還是謹慎一點，改天我要拉阿坤來複驗，阿坤是我的好朋友，從事古董傢俱買賣十數年，是真正有經驗的古董專家。

隔了二個多禮拜，阿坤才從大陸回來，第二天我們就連袂趕去竹南，我還擔心這件珍貴的柞榛木畫桌已被售出，很幸運地，它還擺在原位，就是進門的右手邊。為了不洩露我們對柞榛木畫桌的企圖，阿坤與我先假意瀏覽其他物品。阿坤對那座雲石插屏有興趣，拿起來前後仔細地查看，雲石的山水圖案甚美，石面則粗糙不平，確是手工打造的老件，只是木座已非原件，修改甚多，如此大幅的修改，阿坤就不敢領教了。阿坤對古董甚為挑惕，一定要原封古董才要，他說他的顧客都很精明，若非品相完美，他就賣不出去的。

最後我們才走向這張柞榛木畫桌，我向老闆借了手電筒表示：

「那天黃昏天色暗，現在想再仔細看一下。」

老闆娘在旁邊補充說：

「這張桌子在我們家少說二十年了，原先放在樓上當孩子的電腦桌，最近大陸古董

客買走了不少傢俱，地方空下來，才搬下來補空位。」

我們聽了嚇一跳：

「什麼？大陸古董客已跑到竹南這地方來買東西了，我以前住這，都還不知道有你這家店呢！」

「我的店面不太起眼，平常都做熟客生意啦，也是熟客帶大陸客來的。」

阿坤對這張桌觀前看後，思考一下後低聲告訴我：

「嗯！這件確是老的，可惜，桌面有太多淺色邊材，不是純暗色心材，老傢俱向來不採用邊材的。這霸王

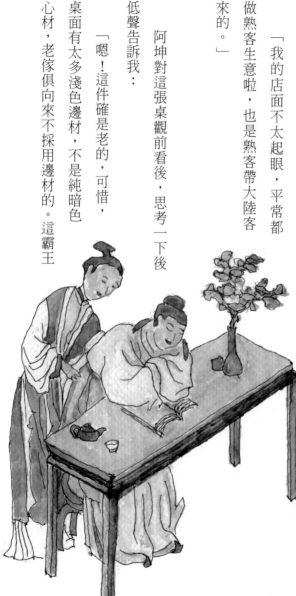

根有點奇怪，因為通常有束腰的桌案不會加霸王根，這四支霸王根可能是後加的。披麻是南方的做法，柞榛是北方傢俱用料，北方根本不可能做披麻啊！

「牙板有二塊是新修的，桌面有三、四個補丁，都是缺點，會被扣分。」

「桌腳扁平，年代不好，清中期前的桌腳是粗方形的。」

「你要現在做決定？還是出去考慮考慮再說？」

阿坤附在我耳邊問。

我立刻明白阿坤的意思，於是向老闆說：

「現在是中午時刻，我們先出去吃個飯，考慮一下再回來。」





一到外頭，阿坤立即明白告訴我：

「我不是擋你買，只是它的缺點太多，你自己拿來用，不會有問題，若將來要脫手，人家會嫌的，可能賣不出去。」

「我花那麼多錢買的東西，除了自己使用，當然也希望能有出脫的彈性，這樣買了才能心安，我寧可多花點錢，買真正有價值的古董。」

所以這件看似珍貴的柞榛木畫桌就此作罷，看來大家都是聰明人，老闆很內行，所以開低價來吸引人；他的熟客也很精明，所以放手不買；還好阿坤眼尖看出門道，否則只有我糊塗了。

柞榛木畫桌的真假

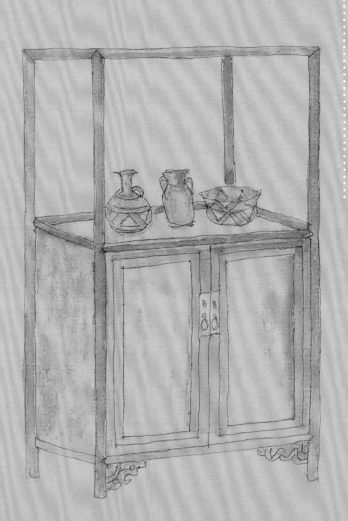

文綺典雅的古董書櫃

文綺典雅的古董書櫃

我對書櫃一向情有獨鍾，小時候，家住窮鄉僻壤的陋屋，但家中卻有豐富的藏書。家裡的書有許多是日文精裝書，如今我不由得讚嘆日本出版業的先進，在那台灣印刷品仍然簡陋的時代，日本就有印刷精美的圖鑑、百科全書，甚至是立體書。我們小孩雖然看不懂日文，但光是欣賞圖片就非常令人神往，而且百看不厭，全家一起翻閱，其樂融融。據說台灣光復後，很多日本人在街上擺賣家當，準備撤回日本，父親就在那個時候收購了不少的日文書籍。所以書架始終是我們家的首要傢俱，我們曾搬過幾次家，每回搬家最重要的，就是規劃一個書房及整牆的大書架。

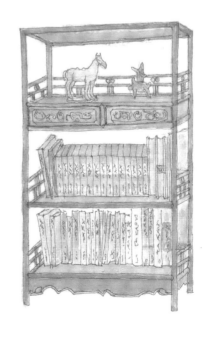

每當我進朋友家，最吸引我眼光的，是人家的書櫃，只可惜，很少看到具有品味的書櫃。當誠品書店的第一家店敦南店剛開幕時，其書架質感厚實，色呈深棕色，甚有書香味，很是讓人激賞，我曾把它當成仿效的對象。

後來因喜歡古董，常逛古董店，發現中國明式的架格櫃，其用途除了當書櫃，兼可擺放古董藝品。明代風格的架格櫃造形簡約，骨架纖細秀氣，古木所散發的年代氣息及優雅造型，既實用又可欣賞，讓我為之著迷。這種古董書架特點是敞亮、大方簡便、少裝飾，呈現木質光潔的紋理。但中國書房傢俱品位高，存世量少，價錢貴而難得尋獲。古董店老闆也說中國老書架本來就不多，只有官宦人家才有，在古董市場上當然少，以致於我逛古董店時，目光總是習慣性地搜尋書架。幾年下來我才收藏到四座，但也只有一座確定是真古董，另三座的真假則存疑。

這座真古董書櫃叫做「上格全敞亮格櫃」，尺寸稍小，通透的架格在上，櫃子在下，造形簡單而無任何雕飾，未經整修過，所以外表古樸陳舊，這就是我要找的。亮格櫃也叫萬曆櫃，是明朝萬曆年間流行的櫃子，通常架格無門，櫃子有門，原本是陳列古董與收藏物品之用，但我都拿來當書櫃。

當我在古董大盤商的倉庫發現這座櫃子時，立即驚為天人，事實上它早被很多古董業者看過，是古董同行挑剩的庫存貨，在這倉庫已被棄置許久。

我表情疑惑地問老闆阿坤：

「那麼漂亮的櫃子，是真的老件呢，怎會沒人要？」

阿坤笑笑又聳聳肩，表示他也不知悉原因。

另三座書櫃可能是古木新製，因為一點也無古意，內行人一看便知，但我又找不到真正的古件，為了實用，也只好將就。

其中一座是紫檀木製造的，名稱叫「三層全敞帶抽屜架格」，抽屜面浮雕螭紋，刻工精美毫無刀痕，結構嚴謹，榫卯緊密，予人一種挺拔的感覺，確是老師傅用老工夫所打造。當初店家說是舊件，我雖不信，但看它實在漂亮，所以當場就決定買下。它的三層格子完全空敞無背板，顯得靈巧疏朗，若靠放牆壁，可借粉牆來襯托格中擺置的物品，所以我底下兩層放置沈重的精裝大部書，而上層則擺放一隻素色唐陶馬。這紫檀書架極重，連兩名壯漢搬運都顯吃力，以今日新舊硬木傢俱皆飆漲的情況，它即使是新的，也是價值不菲。後來我在王世襄的《明式傢俱珍賞》書上看到一模一樣的東西，原來這座紫檀書架是模仿王世襄的收藏所造。

另一座是金絲楠木製造的「上格

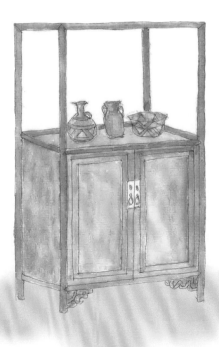

雙層亮格櫃」，上兩層架格，下層櫃子，業者也強調是老件，隔板底部尚有舊披麻痕跡，但是正面打磨光亮，皮殼全損，應是新舊件併裝，已無古董價值，我也不以古董看待。這座櫃是木質細緻的楠木所造，色呈金黃色，側看現金絲閃光，略施浮雕花紋，線條有柔婉之感。金絲楠木來自四川深山，具溫潤、耐腐和帶香味的特色，非常名貴，雖是軟木，但排行在酸枝之上。楠木曾是皇宮所愛用木料，雍正六年，宮廷造辦處曾以楠木製造書架六座，放置於乾清宮冬暖閣樓上。

最後一件是四層全敞帶抽屜架格，四層都是架格，用便宜的杉木所造，有多處木節，外表厚厚的亮光漆，業者亦堅稱是舊物。我用反方向思考：若木匠要仿造古董傢俱，在同樣人工下，通常會選用硬木，較有價值，不會拿便宜的杉木去仿冒，所以它也有可能是過份打磨的老件。有些古董業者對古董文物缺乏「以舊修舊」的觀念，常做過度的修護，使古物看來宛如新品，這種破壞文物的做法，實在令人痛心。其實以現在的眼光看，當初選擇這件杉木櫃是錯的，因為即使三十年後把皮殼養老了，杉木還是杉

木，也不值錢；若當初我選擇硬木櫃，現在就有相當的增值了。

中國古董書櫃會那麼難找，我猜想是因古代有錢的文人不多，窮書生大多買不起書櫃，而家境富裕的地主或商人，他們大多不愛讀書，甚至有的是文盲，即使識字的，也很少特別去訂製書櫃。而廣大窮苦的農人與工人，那更別說了，可能連個像樣的桌椅都沒有，家中一本書都沒有，當然不可能去買書櫃。因此流傳下來的古董書櫃少之又少。

其實別說是古代了，現代人亦不愛置書櫃，寧可買酒櫃，一般人家客廳總有一座漂亮豪華的酒櫃，上面擺設高價洋酒或空瓶。在民國五十年代，政府為了提高文化風氣，還曾經提出「以書櫃代酒櫃」的呼籲，可惜曲高和寡。

若在歐洲，可常看到極為精美的古董書櫃，有如一棟古典建築，頂上有繁複的飛簷雕飾，立面有希臘式支柱，多為烏黑油亮的橡木或玫瑰木所造。像這樣的書櫃本身就是一件藝術品，把珍貴的書擺在精美的櫃子裡，櫃與書彷彿一體，散發著濃郁的書香，

更顯古典文化氣質。歐洲的大戶人家，為彰顯主人的學識品味，皆會在豪宅內佈置一間書房，所以每當我在歐洲參觀古堡與豪宅時，最喜歡去欣賞它的書房。我看過最宏偉的書架是英國大英博物館的國王圖書室，這個國王圖書室是一八二三年英王喬治三世逝世後，捐獻其藏書所建，被稱為圖書館設計上的末代華麗極品。它長達九十一公尺，有環室軒昂的貼牆書架，從地板直抵高聳的天花板，書架至少有二層樓房高，中層還設有樓廊走道，要爬樓梯才能上去，牆上幾無窗戶，光線由弧形穹隆的天花板灑下，形成一股迷離的氣氛，其壯觀景象簡直難以言喻，可惜亮度並不足夠，拍下的照片，無法洗出。

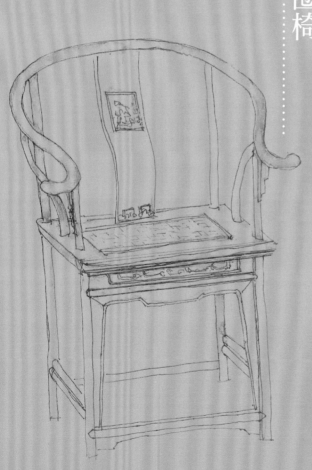

空靈清雅的古董圈椅

空靈清雅的古董圈椅

阿坤一大早就拉我去一位收藏家那裡看貨。從未看過阿坤那麼早出門的，因為古董業者通常作息很晚。他們總是黃昏才開市，直到夜間很晚才打烊，睡得晚也起得晚。因為今天是要去看貨，這年頭貨不好找，阿坤好不容易碰到一位願讓貨的收藏家，所以再早也要起床。

這收藏家是位退休人士，住在一棟電梯大樓，他家果然有好東西。首先搬出一張黃花梨圈椅，想當然爾價值不菲，阿坤謹慎地遠觀近看，詳細地檢查，他認為圈椅上的扶手是更換的，但收藏家堅持那是原封的，阿坤有點擔心，因為現在的客戶都很精明，只要客戶也認為那是更換的，就不願買了。但現在要找到一件黃花梨，實在困難，一時抵擋不了誘惑，他還是心癢癢的，雖有修改，還是開口問收藏家⋯

「這一件多少錢？」

「這件六十萬到八十萬。」

阿坤與我都愣住了，到底是六十萬還是八十萬？怎麼有這樣的生意人？我的想法較單純，這樣我們就給他出價六十萬好了，阿坤較細心，他認為賣方恐怕不是這個意思，而且他認為這件只值五十萬元，不能冒險，於是這件黃花梨圈椅就談不攏了。

收藏家的客廳還有一對酸枝圈椅，阿坤看看各構件，又蹲下檢查椅子底部，他附在我耳邊輕聲說：

「這對圈椅是原封的，沒有一點修改更新，很難得。」

再問收藏家價錢：「這一對多少錢？」

「這對圈椅是我平常看電視時坐的，大小剛好，很舒服，我不太想賣，假如要賣的話，二十五萬元。」

阿坤是要買來做生意的，那麼貴根本不能成交，他認為只能夠花十五萬元買，頂多

59

十八萬元，這個價錢收藏家是不肯賣的。於是這對酸枝圈椅又買不成。收藏家其他的東西，阿坤都看不上，最後我們空手離開他的公寓。

沒想到現在酸枝傢俱已漲那麼高，十幾年前，大陸的古董傢俱大量進口之際，酸枝木是最普通、最基本的古董傢俱，財富雄厚的收藏家追求的是紫檀與黃花梨，至少也要是雞翅木，那時他們對於酸枝木是不屑一顧的。如今大陸經濟發展神速，產生極多億萬富豪，他們開始追求精緻文化，也多方收購古董，紫檀與黃花梨早就被收在收藏家手上了，市場上的頂級木料既一件難求，於是其他硬木古董傢俱成為眾所追求，硬木類的酸枝價錢因此飛上天。

明清時代，古董傢俱木料的珍貴度依序是紫檀、黃花梨、雞翅木、楠木、酸枝、

鐵力、花梨木、櫸木等，而現代酸枝市場價值躍居雞翅木之上。但近代從非洲與美洲所進口的紅木，並不是傳統古董傢俱的用料，則不能稱酸枝，所以酸枝是較狹義的紅木名稱。由於酸枝的表面與木料特質與紫檀或黃花梨類似，暗黑色的酸枝常被仿冒紫檀，偏黃的酸枝常被冒充黃花梨。

其實我也有一張古董圈椅，是櫸木造的，十幾年前在淡水龍居古董店買的。那時我常去那邊逛，有天看到了這張圈椅，立刻被它吸引。古董傢俱只要是好貨，就會散發出迷人的靈光。並不是每張圈椅都漂亮的，之前看過很多圈椅是又高又大，不遵古制，不重比例；又有的圈椅雕刻不美，刀痕歷歷，一看就令人懷疑是現代學徒仿造的。

老闆看我對這椅子有興趣，在旁邊淡淡地說：

「這件是開門的，你看皮殼那麼漂亮。」

老闆言簡意賅，不再多話，意思是那麼好的東西，既真又美，客人應該一看就懂，不必多作介紹，假如客人還不識貨，他也不屑多說的。

老闆講的都是行話，「開門」是開門見山的簡語，一看就看得出是完整的老件，不必再仔細觀察。「皮殼」是古董文物的表皮在長年空氣接觸，又在人為的磨擦下，產生的一層氧化層，如霧般的黯淡色調，這層皮殼千萬不能刮掉，否則古董價值盡失。皮殼是中國南方的叫法，中國北方稱之為「包漿」，近年來北方在古董市場居領導地位，南方也逐漸用包漿的名詞，現在連台灣也都改叫包漿了。

這張櫸木圈椅呈金黃色，木材皮殼已在歲月下顯露木紋筋脈，花紋如層層山巒的美麗光輝，椅子的Ｓ型背板及四周牙板皆刻有淺浮雕，背板刻的是鬼谷子下山。一老者持葵扇，騎一隻似虎的奇獸，奇獸回首觀後，人與獸姿態靈活生動，呼之欲出。旁有一嶙峋山石，層次分明，意境高雅自然，雕工精巧不露銼痕。正面牙板雕的是行走的螭龍紋，龍體瘦細，線條流暢，有明代螭龍風格，兩側牙板雕的是連續回紋。扶手端還有一個小花牙板。

這張櫸木圈椅形態之優美，正符合了王世襄所提出的傢俱十六品中的柔婉與玲瓏之美。它的的椅面原是藤編，因年代久遠，藤編早已脆弱不堪壓坐，因此底部再加木板補

強，此乃因為細籐工早已成絕藝，北京傢俱店創造以木板貼草蓆代替藤編的作法，這屬正常現象。而踏腳根是更新的，原踏腳根因日久磨損而毀棄。

中國圈椅美觀又舒適，被世界傢俱設計師認定是最佳的座椅設計，因為圈椅扶手長，人的大臂與小臂都可擱靠在扶手上，人的胳膊是架上來的，在夏天天熱時，腋下通風，較為舒適。圈椅的背板是S型，身體背脊可有依靠，身體得到充分休息，所以中國圈椅的設計相當符合人體工學。

櫸木是南方傢俱常用的材料，發祥於蘇州，也是最早被採用於明式傢俱的木料，雖不及紫檀、黃花梨的珍貴，但也甚堅實耐用，始終具有博大而不俗的品味。這張櫸木圈椅價錢便宜，只要一萬元，當時我不待多費思量，立即買下，這是件既實用又

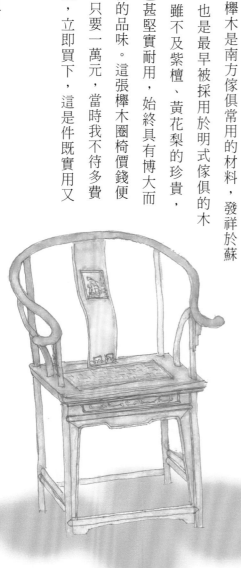

可當立體藝術品欣賞的古董。其實藝術造型的優劣與年代的早晚，是決定傢俱價值的重要因素，又何必非要紫檀、黃花梨呢？

樹幹形紫檀筋瓶

樹幹形紫檀筋瓶

香道文化不只是薰香聞香而已，薰香也不只是講究香品是沈香或肖楠而已，其實香道器皿也是香道文化重要的一環。香席的擺設可玩可賞，不薰而香，我的香道因緣就是起於器皿。

我原本有香盒二只，都是白釉的宋代磁州窯，這種宋磁州窯小盒出土及傳世的極多，當年價錢不及千即可擇優選購，我將之擺置架格多年。因它只是一件古瓷，僅供觀賞，從未思及如何應用。

去年中，我意外獲得一只北宋影青鏤空香爐，如獲至寶，雖知其當薰香之用，但我仍當珍藏的古瓷，再度置於架格上，也未曾考慮拿來薰香。

最後我獲得筋瓶一件，那也是意外。有了筋瓶，那麼香道中的「爐瓶三事」就齊

全了。所謂爐瓶三事，那是舊時代北京的用語，也就是香道中香爐、筋瓶及香盒三件器

皿，是明清代流行的一整套薰香器具。民國三十年趙汝珍出版的書上就提及，筋瓶為

焚香之要器，北京小攤上常有之，今則難得矣。時隔七十年，筋瓶之為何物，不僅難

得，更少有人知了。

其實獲得這件筋瓶的過程純屬意外。年初一日逛進三峽老街，踩在

花崗岩的石板道上，逐一觀看各家櫥窗，古董店似乎很符

合老街的地方背景，人們到此觀賞古蹟，思古之幽

情由然而生，不自覺地踏進了一家古董店。店

內瀰漫著一股古雅的香氣，那是一種高級的沈

香，眼前所見是一只厚胎的銅香爐，上面鋪著

一撮沈香末，微微煙嵐上升，因此滿室芬芳。

樹幹形紫檀筋瓶

67

後來在老闆桌上，看到一件紫檀樹幹形的小擺飾，包漿油亮光滑，我猜測老闆一定是平時坐在桌前，有空就拿起來盤，努力加速包漿的形成。紫檀經長期使用，表面會因空氣氧化與人為的使用摩擦，而形成一層酷似角質的潤澤表層。據中國古董傢俱權威胡德生說，紫檀的自然包漿，以現今的技術尚難仿製，因此包漿是確保紫檀年代的重要依據。內行人對古董的包漿很重視，古董若無包漿是不會下手買的。

這座小擺件高約二十公分，直徑約五公分，樹幹略為彎曲，有枝椏、蛀孔和樹瘤，姿態混然天成，木頭表面呈發亮的黝黑色，摸起來細膩光滑，其高貴、沈穆與雍容華貴的本質表露無遺。因係紫檀雕刻，甚為沈重。又其雕刻細膩，尖細處呈牛角半透明的潤澤。紫檀木質堅硬細密，可施以精湛的雕琢，若是仿紫檀的非洲盧氏黃檀，也就是俗稱的大葉紫檀，則紋理粗糙，不易作精雕細琢。

因老紅木與紫檀的顏色及紋理都近似，很容易混淆，所以要仔細辨別。老闆為了證明係珍貴的紫檀，當面做了簡單的實驗。他取棉球輕輕擦拭器物表面，仔細地觀察，然後告訴我：

「紫檀放久後，長期與空氣、光線接觸，顏色會從桔紅色轉變為深紫或黑紫，常帶淺色或黑色條紋，紫檀元素易溶於酒精，木頭表面接觸酒精後，會產生耀眼的紅色，如果棉球呈紫紅色，就是紫檀，所以我們平常都是用擦酒精的方式來檢驗。」

「此外，有人將新紫檀表面作舊處理，例如擦皮鞋油、刷高錳酸鉀或用石灰水等方法，使表面變暗。」

我湊過去看，酒精擦拭過的表面呈現紫紅底色，部份黑色條紋如山峰或水流，金絲細長稀疏，若隱若現，這是典型紫檀木的特徵。無論如何，以其重量之沈，估計落水可沈，應是紫檀木無誤。

我本以為這只是個擺件，因為它上頭是平面，還有個小洞，似可接續下一段樹幹，很像不完整的擺飾殘件，我問老闆：

「這是什麼東西？做什麼用的？」

老闆也不知所以然，說這東西雕工漂亮又是紫檀，當案頭陳設或用來鎮紙，足供玩賞，藝術品是不需要功用的。說的也是，對於器物的創作，若只是為了美麗而不為實用，我們稱之為藝術，藝術是個案的創作；若是為了實用，則只是工匠的產品，工匠的產品可以大量生產，因此普世下，藝術品的價值遠大於工匠的產品。

才三千元台幣，至少這是塊紫檀料子。紫檀是中國古董木料之首，我正缺紫檀這種最高級木料的古董呢，這樣我也擁有一件紫檀古董了。紫檀木歷來為帝王將相與文人雅士所珍愛，價格始終昂貴，居眾木之首，被稱為「王者之木」。早在唐代即有以紫檀木製作小物件，日本奈良正倉院中仍存有中國唐代皇帝饋贈天皇的紫檀器物。在明朝，紫檀木更為皇朝所重視，鄭和下西洋於回程時，即採購大批的紫檀木兼當壓艙物，是中

國大量進口之始，此後明代皇帝便定期派官吏赴南洋採辦紫檀木。在明朝晚期之前，紫檀大多製成文房小件物，如鎮紙、筆筒、爐、瓶或盒等。清代初年，紫檀則多用在傢俱上，被製成桌椅、几架、箱櫃或盒匣等。

這半年來，大概是對這種樣式的雜件特別注意，我陸續在別家古董店發現這樣的東西，也是樹幹形上有一小洞，一般體積較小，只有一半高度，幾乎都是紫檀料子，有的是木質更細、色澤全黑的烏木料。經內行的古董店老闆介紹，原來這東西是薰香的器具，用以插置銅箸或銅鏟，它叫做筋瓶。

筋瓶需要沈穩，才不致翻覆。古代筋瓶大多銅鑄、琺瑯、玉器、瓷器，少數用紫檀木料雕製，而今之筋瓶已無人講究，欲插置銅箸或銅鏟，只取一普通瓷杯而已，文化上的細節，今人竟不如古人。

所以這筋瓶仍是個實用品，但也是件純藝術品。後來讀到奚密的《芳香詩學》，正好釋除了這個疑慮：

「在芳香文化裏，香的材料固然重要，但是香的器皿也不可或缺，而且隨著芳香文化的發展，薰香的香具早已從實用的工藝演變成了一門精緻的藝術。」

所以這件紫檀筋瓶的創造歷程，已從實用的工藝品演變成了一件精緻的藝術品了。

以薰香為目的的焚香器材甚多，今人多講究香料，工具則著重於薰爐，薰爐就有各種材質與造型，但對筋瓶則不甚講究，少有人知道筋瓶。我這件紫檀精雕細琢的筋瓶，則是最頂級的筋瓶了，且又超乎筋瓶的用途，還可兼當賞玩擺飾的藝術品。

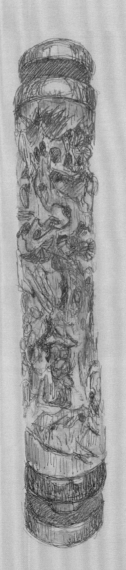

窮工殫巧的竹雕小香筒

窮工殫巧的竹雕小香筒

我們在安徽的明清古鄉鎮間連續奔波了三天，在這古徽州文風鼎盛的地區，竟遍尋不著一件好古董。最後一天，我們來到黃山市，這裡有條觀光老街，有如上海的城隍廟，街道二旁是明清街屋，二三層樓的木造建築，有突出的飛簷、窗座及美人靠，花色繁複的欄杆裝飾，磚雕與木雕渾然一體，裝飾雕刻均為素色，遠觀沈著，近看則不失細節，數百年歷史的商店街，顯得古色古香。阿坤與薛老闆沿途走得飛快，他們只在意搜尋合意的古董店，我一面抬頭欣賞，品嚼其建築之美，一面探視店內商品，又要同時追趕上他們二位，事實上各種古董藝品根本來不及細看。

在這街上，也遇到了好幾家古董店，有的相當具有規模，但阿坤只在門口探視一下，隨即就繼續向前，根本不想入內細看。此時，我忽然被一家店內的古董傢俱與石雕吸引住…

「這家店東西好像很多，進去看一下吧？」

「你進去看看吧，都是假貨！」

阿坤以其十幾年古董商場的經驗，東西在他眼前一瞄就知真假，店前櫥窗既是贗品，店內其餘的也不用看了。就如同看字畫的行家，把卷軸打開一半，只看到二、三筆，就知有無，立即把卷軸合起來，甚至尚未看到筆畫，因為紙質不同代，也不必看了。

在這條漫長又精采的老街，我們竟然只是快速穿越，什麼都不看，根本就不是逛街嘛！好不容易到了街尾，阿坤終於走進了一家小小的古董店，店內賣的主要是竹木牙雕，這也是阿坤所中意的目標，阿坤在一座玻璃櫥櫃前仔細地注視著，今天終於有一件東西讓他看上眼的。他轉頭問老闆：

「老闆，我看看這件竹雕好嗎？」

老闆熱情又親切地招呼說：「好啊！你拿出來看吧，要看什麼，就自己拿。」

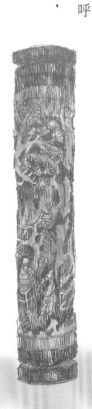

75

阿坤打開玻璃門，謹慎地拿出一支竹雕小香筒，湊到眼睛前面放大眼看。這支小香筒截取一段竹節雕成，直筒型三公分直徑，十八公分長，口底均鑲白色象牙蓋，用浮雕與鏤空雕技法刻出，刀法圓熟，磨工精緻，不露刀痕，有明末清初刻竹的風格，也是典型的嘉定派竹雕。在這方寸裡刻有松樹，松鱗蒼古，松針層疊櫛比，樹下兩人捉棋對弈，旁立一觀棋者，人物皆斯文俊秀，栩栩如生，樹旁假山石壁，空靈剔透，極富層次感與立體感。

這支竹雕香筒的色澤棗紅，皮殼滋潤，在燈光下閃爍發亮，以竹材色變的時間估計，至少是清中期以上。竹雕小香筒在功能上，作為薰香器材之用，流行於明清兩代，上有平頂蓋，下有扁平承座，頂蓋與承座有的是象牙、犀角、牛角或紫檀。小線香可插於香筒內，這種線香不含竹木籤，線香之薰煙從鏤刻間隙飄出，可用來聞香又兼具欣賞把玩的功能。

阿坤找張矮櫃前的椅子坐下，準備好好地檢查一下這支竹雕小香筒，他把小香筒放在櫃檯上，拿出他的附燈放大鏡，把小燈投射在竹雕上，眼睛貼在放大鏡再仔細地瞧瞧。他

看了很久，始終不太敢肯定。他壓低聲音無奈地告訴我：

「這裡光線太暗，看不出皮殼的色澤是天然或塗色的。」

「大陸民眾為了省電，再加上電壓不足，到了晚上，店家的燈光都是昏暗的。」我忍不住感嘆地說。

阿坤肯定地說：「這支是可以賺錢的古董，買古董就是要買這種精品。」

阿坤是很謹慎的人，因為古董那麼貴，錯買一件，就資金全虧，即使再賣十件其他古董，也難以彌補，所以他沒有犯錯的權利。

在我們出發找古董之前，阿坤就跟我們講好，這趟旅行中所看中的古董大家都有份，都可以合夥投資，不看好的人，也可放棄權利。他又說了一個故事：「上次我跟一伙兒出去看東西，等檢驗完成要下訂單時，有一個白目的人竟然說，他已獨資買下了，讓大家當場都傻了眼。出來一起看東西，就是一起買，否則大家爭先恐後，還要互相提防，又何必一道出門？」

對於分辨古董竹雕的祕訣，他曾告訴我：

「仿古的竹雕通常有二個破綻，一個是內部故意塗黑，以顯示老舊暗陳的樣子，但古董竹雕內部的老舊痕跡應是歲月造成的，而不是塗上的，塗了色反欲蓋彌彰，引起我的警惕。第二個破綻要用放大鏡看，古董竹雕在百年的光陰下，表面應該乾燥並有細微龜裂痕跡，古董竹雕表面是暗紅色的，是天然變色的，而仿古竹雕的暗紅色是塗色或化學藥劑產生的，很容易辨識。除此之外，古董竹雕的書法及落款字體應高雅秀美，竹雕名家會找名書法家寫字，竹雕名家的刻工也當然是優越的。」

阿坤將象牙口蓋拔下，觀查竹筒截面，看看竹筋是否露出，竹子經過百年以上歲月，水分蒸發變輕，竹肌也收縮，竹筋在截面自然突出。阿坤同時再細看竹香筒內部，檢查其色澤是否呈自然黯黑，有無故意塗黑漆。最後又把鼻子湊近竹筒上聞一聞，看看有無化學劑味道。幸好這一切合格，令人頓時放心下來。

最後阿坤放下竹雕小香筒與放大鏡，抬頭問老闆價錢。老闆開價一萬八人民幣，阿坤殺價至一萬五人民幣。起先老闆不肯，我們給予現金誘之，終於讓老闆同意。我們三人掏出身上的人民幣及美金現鈔，才湊成這筆錢，我們三人都同意合夥買下這支竹雕。

竹雕小香筒存世者大多精品，因為須在方寸間雕刻，非功夫高深者不可能為之，故竹雕小香筒不易得見。我回家後特地查閱資料，發現在清朝諸禮堂的《竹刻脞語》中有提到香筒：用檀木作底蓋，以銅為膽，刻山水人物地鏤，置銘香於內焚之。

這支竹雕小香筒，本來阿坤想送交拍賣場，但我覺得這是跑遍徽州三天來唯一的收穫，彌足珍貴，又未經多層轉手，希望能直接轉賣給朋友收藏，於是我將它帶回台灣。

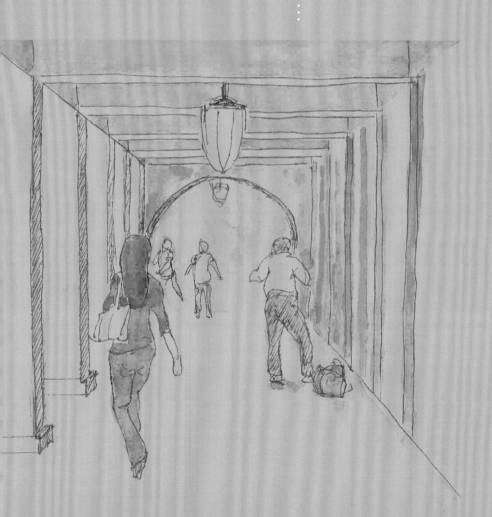

柔和的奶油燈

柔和的奶油燈

奶油燈之名不知從何而起，但取名絕妙，名如其物，直可意會。奶油燈的燈罩外型與顏色就像一團奶油，相當簡約。歷史上關於奶油燈的文獻極少，一般認為是日本人於大正時期（一八七九─一九二六年）所設計，當時正逢歐美新藝術風格時代。歐美新藝術風格的燈飾較為奢華繁複，這種簡約的奶油燈在歐美是看不到的。

奶油燈的單純外型甚符合日本人追求的簡約與禪味風格，奶油燈被日本人創造出來，並且一時廣為流行，似乎是理所當然的事。

奶油燈牛乳色的玻璃瓷白，暖暖內含光的光暈，泛有古色古香的光澤，帶著隱晦的光芒，有一種神秘、充滿禪味又寂靜的味道。正如日本器物大多樸素，彩度與亮度皆低，微微濁光，湛深深、鬱沉沉。日本人偏好沉鬱陰翳的東西，降低器物的彩度，例如

柔和的奶油燈

他們的木造房屋即不上漆，碗盤的漆器有很多是黑色的。怪不得日本大作家谷崎潤一郎即說，日本人傳統鍾愛陰翳美學。日本人從陰翳中發現了美，更為了美感，進而利用陰翳的效果。奶油燈正是在這種美學概念下所創造出來的燈具。奶油燈係磨砂玻璃全罩式的，燈光柔和低調，不見一絲刺眼。點了奶油燈，使得室內浸潤在微微澄明的靈光，在幾尺的屋子裡，不分遠近，彷彿都是同樣的均衡，給人眼睛最舒適的感受，於寒冬下，心中和體內也覺得特別溫暖起來。

奶油燈就像柔和的一輪明月，眼睛直可注目，在夜晚中最是撫慰人心。普通燈泡就像霸氣光耀的太陽，令人目光難以直視。而日光燈則冷淡、死白，不帶一絲的感情。

大正時期正是西方文化進入東方的初期，東方傳統與西洋風格的交錯之際，奶油燈的外型正是這種東西風格的綜合體。電燈是西方文明產物，而奶油燈的圓胖造型源自東方燈籠的球型，所以奶油燈可以很自然地溶入東方或西洋風格的環境裡。

奶油燈問世後，大受日本國人歡迎，所以在建築上大

量使用，日治時代的台灣也大量運
用，形成了日治時代場景的視覺印
象，成為遙想日治時代場景的主要
符號。因此有人要建造台灣懷舊的
場景，奶油燈是不可或缺的道具，
台灣南北多家復古民藝型餐廳或咖
啡廳，一律掛上多盞奶油燈。

　　奶油燈也是我小時候的電燈
印象，當時馬路電線桿上掛的路燈
是傘狀燈罩，而學校大禮堂及公家
場所大廳吊的是奶油燈。我姑媽家
是新穎洋樓，客廳也掛著兩盞奶油
燈。她家白色洋灰牆壁與乳白色奶

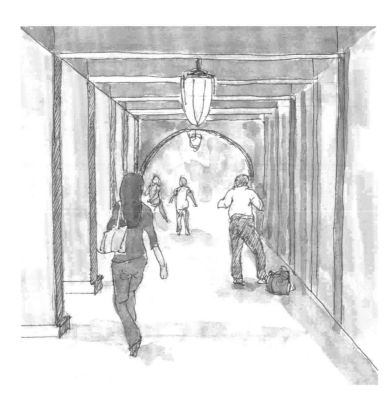

84

柔和的奶油燈

油燈，多年來一直存在我的童年記憶。只是當時年紀尚小，缺乏美學感受，只覺得奶油燈不夠華麗，顯得太過單調與樸素。

一直到知天命之年，我喜歡上陰翳之美，地板換了棕黑色的紫檀地板，傢俱也都換了暗色古董傢俱。在一套中西混搭風的小圓桌上頭，我發現最適合的燈具是奶油燈，於是才開始四處搜尋奶油燈。我在師大後面的小巷找到了一家古董燈專賣店，用以物易物的方式，以家中無用的三只古董花笠小吊燈跟老闆換得一只奶油燈。

多年後，為了裝飾新買的套房，我又到師大後面的古董燈專賣店找貨，但店已搬到新址，在新址掛起招牌「火金姑」，我選了一大一小兩只奶油燈，是用一組歐洲銅壁燈折價交換。我好像跟這位老闆有「以物易物」的緣份，此時奶油燈價錢已翻漲了一倍。

不久之後，我與阿文逛淡水老街，進入阿丁的古董店，一進門就瞧見地上塑膠袋中半露的二只奶油燈，我興奮地問：

「這奶油燈，前一陣子我有請你幫我找，東西來了，怎都沒通知我？」

「剛剛朋友才拿來寄賣的啦！」

阿丁戴著細金屬框眼鏡，濃厚的眉毛，小小的店裡總播放著優美的古典音樂，真空管的擴大機，音質聽來特別溫暖。他店裡的貨品不多，大多是日治時代古樸的傢俱與文物，較為人文味道，讓他看來也沾染了學究氣息。

阿丁說他以前專門賣燈，在業界以「阿丁賣燈」知名。

他還特別向我透露了辨識奶油燈的祕訣：

「老的奶油燈較通透，新的奶油燈較暗沈。」

正好與古董文物黯淡的包漿相反，令我百思不解。後來得知，因為現在製的仿品，玻璃燈壁厚而不通透，相較之下，舊品玻璃薄，故反而通透。古老的製品由於含鉛量高，用手指輕敲可聽見清澈的聲響。

奶油燈體積大且玻璃薄脆，平時極易破損。市場上有新品與舊品，業者對於沒有使用痕跡的新品總是說，係早年工廠的庫存品，但這種新品似乎源源不絕，台灣懷舊餐廳裡一掛就是幾十個，所以一定在什麼地方有工廠在暗中仿造。奶油燈後來又有多款造型

出現，如方錐型、菱錐型、南瓜型或加玫瑰花的紋草圖案，型態大小種類繁多。

雖然我的小套房已掛好奶油燈，但阿丁這二只燈不但是老件，而且價錢合理，老的奶油燈也非隨處可見，我想機會難得，先買下再說，相信家中總用得上的。回家後，一只掛在書房，另一只收藏備用。

古意精巧的木雕片

古意精巧的木雕片

中國的花窗板與木雕片是屬於民藝等級的東西，稱不上是古董，因為它不會有什麼增值性，即使增值，價差也不大，收藏家很少會去收藏這等級的東西。十幾年前，花窗板與木雕片在普通的古董店非常之多，是極普遍的開門貨，確是老東西，便宜的一片三、五百元，貴的一、二萬元，可稱是一般上班族與學生的古董品。

那時候業者以貨櫃進口，因為便宜又漂亮，我見獵心喜，買了一大堆，心想趁低價買進，以後開古董店時，裝飾自用或出售兩相宜，我一位醫生好友來我家看了咋舌，問我：

「你買那麼多，難道是要做生意？」

我慚愧心由然而生，人家已是高尚醫生，我卻還在計劃開小店博蠅頭微利。

古意精巧的木雕片

花窗板與木雕片並不是一開始就便宜的，二十年前，剛有人把這東西帶進台灣時，也是很稀奇而昂貴，初看令人眼睛一亮，愛不釋手，直覺它蘊涵著豐富的文化美感，這種電影裡江南園林或官邸豪宅才有的東西，如今竟唾手可得，買二片回家掛在牆壁，可想像坐擁紅樓夢裡的大觀園。

學美術的知名古董商小蔡，那時剛從學校畢業，愛上中國古董藝品，因緣際會，首創以貨櫃大量進口花窗板與木雕片。事實上這東西在大陸的成本低廉，小蔡反應成本以低價銷售，大幅降低花窗板與木雕片在台灣的市場行情，當然有識之士趨之若鶩。我是個痴古如命的人，從小蔡的店面追到他

91

的倉庫，發現這時候他三重的倉庫，早就有一群客戶蜂擁而至了，尤其是貨櫃運抵的日子，他倉庫總是人滿為患，大家都希望捷足先登，搶購到在台灣市場流通的第一手古董文物。有陣子他的東西以花窗板與木雕片為大宗，這些東西都陸續被搶購一空。

小蔡還把他和平東路的店面佈置成中國傳統木屋，把整座老屋移植進去，由木雕門板、花格窗、木樑、木柱及木板牆構成，又擺設桌案几櫃等中國老傢俱，真是古色古香極具味道。我看了好生羨慕，也希望來裝飾一間這樣的傳統房屋與傢俱。

有次我在小蔡倉庫，看到兩板雕刻極為精美的門板，那樣精美的門板，一定是來自親王府或江南富戶的府邸，可惜竟然都是孤板不成對。

小蔡：「這兩片原先是我自己收藏的，若不是孤板，也不會拿出來，假如是成對的，也可能早被人拿走了。這個一板算一萬元好了。」

「你也可以這樣利用。」小蔡走過來，指著門板上的木雕片說：

92

「門板從上到下有五片木雕片，把木雕片拆下來，逐一裝框掛牆壁，總價值就超過一萬元。」

我實在被它的雕刻所吸引，人物姿態生動，刻劃栩栩如生，雕工細膩流暢，這是典型的徽州木雕的風格。這片門板還是雙面雕，其實也可以當隔間板用，或製造成屏風用。我想當初小蔡會自己保留，一定也是看中它精美的雕刻，大概後來他進口的東西有更好的，於是就被取代淘汰下來。我買下這二板門板，不過我始終沒有地方安裝，也捨不得拆解當花雕板，十幾年來一直擺在倉庫裡。

小蔡後來成為國際級的古董商，店內的每件古董都是數十萬元起跳，對這種民間工藝等級的花雕板可能已無多大興趣。

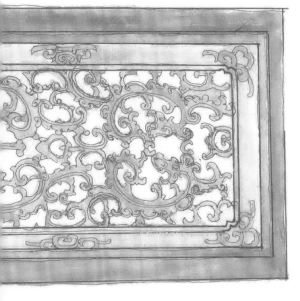

我有三片花梨木板鑲黃楊的淺浮雕，雕刻極為精細，是花雕板中的精品，它是舊床楣的構件。黃楊木質細緻，可以作很細膩的雕刻。這種花梨鑲黃楊的床楣板是最頂級的床才有的，可能來自東陽地區。東陽的架子床有千工床之稱，公認是全中國最精美的。

古董店阿相也有五片這種花雕板，比我的更美，每片要賣二萬五，還賣出給大陸業者。

花雕板中也只有這種等級的東西，才會受古董店的認可，把它視為古董文物。

中國南方是木雕最發達的地區，其中又以安徽徽州及浙江東陽最具盛名。東陽的木雕行業始於唐朝，鼎盛於清中葉。清末城鄉經濟大幅變遷，東陽木雕師傅開始出走到附近城市討生活，為各地寺廟及大宅院雕刻施工，木雕也由建築與傢俱的裝飾，發展成獨立的藝術擺飾，被當古董與工藝品出口到海外，至到今日，東陽木雕仍興盛不衰。

我的花雕板中，有一片最令我激賞的，我裝框掛壁上。這片浮雕兼透雕的花板刻有鷓、荷花及水浪的小雕刻，極具藝術性：荷葉扭曲翻折，荷瓣翕張或盛綻皆柔婉，鷓鳥曲弓撲魚，浪花急湍飛濺，刻工嫻熟而細膩入微。這是十幾年前向淡水古董店買的，當

94

古意精巧的木雕片

時就花了三千元，算是相當貴的小花雕板。裝成框的花雕板物美價廉，是饋贈外國貴賓的最佳禮物，我就曾送了一片給我英國的指導教授。

藝術家出版社何政廣先生辦公室背後牆上，掛有四連壁的金箔花雕板，在單純灰綠色壁面上，這塊金色花雕板甚為突出，是很高雅又富貴氣的裝飾設計，令人印象深刻。

因此後來我在一家古董店，看到這麼一片花板時，毫不猶豫立刻買下，但我家並沒適當牆壁裝飾，所以一直沒掛上。這種貼金箔的花雕板是典型的潮州木雕，在一大塊木板中，以浮雕兼透雕刻滿了古人騎馬打戰的畫面，刻劃岳飛大戰金兀朮的故事。在中國藝術中，有刀有馬有人的雕刻俗稱刀馬人。這種花板貼有閃亮的金箔，所以熱鬧非凡，正符合雕工師的口訣：

「刻花要吉利，才能合人意；畫中要有戲，百看才有味。」

中國有四大木雕區：徽州木雕、東陽木雕、潮州木雕及福建木雕，各有其特色與風格。花窗板與木雕片大多裝設於建築物或傢俱，其雕刻圖案是民間生活的一部份，人物必有用典，花鳥蟲魚則必求福壽安康。木雕片流行於明清，之前沒人把它當成古董，近年人們重視傳統文化，珍視民間習俗，開始研究並珍藏它。現在中國已有人專門收集花窗板與木雕片，又設立博物館，也有人出版木板圖鑑專集。現在古董文物價錢大漲，花窗板與木雕片也比從前貴了好幾倍，但其價值應在於其藝術性與民俗性，而非投資增值上。

溫潤如玉的黃花梨小櫃

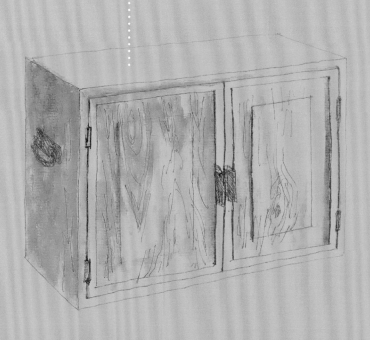

溫潤如玉的黃花梨小櫃

我的古董傢俱大多是向阿坤買的，雖然他的東西檔次不高，但我也買不起高價位的。他的價錢向來合理，因此他開的價錢，我從未還過價，而且一交貨即付現金。但據我所知，他的那些同行朋友，不但每次殺價，還要欠債，甚至貨品早就轉賣顧客了，錢還不付，每次他跟我見面，不一會兒，就說他要趕緊離開，要去那裡收帳。

阿坤有幾次周轉不靈，曾來向我借過錢，但都很快歸還，他是個有信用的人。要知道，這年頭借錢不還是普遍的事，借人錢常就代表這人從此不再出現，以後將失去這個朋友。

像我這樣的好顧客，阿坤可是銘記在心，有次他來找我，用一種感恩的口氣說：

「我有件黃花梨小櫃，用成本價給你。」

阿坤這只櫃子從中國進來後，特地為我預先保留，不讓別的客戶看到。我一聽到黃花梨，先是目瞪口呆，隨即精神為之一振。黃花梨古董傢俱乃收藏家夢寐以求之物，市場上難得一見，平常在古董店看到，我問都不敢問價錢的，現在我忽然間就要擁有一件了，彷彿有若「傾刻金榜題名時，瞬間洞房花燭夜」的喜悅之情。

待這件小櫃運來，果真是不折不扣的黃花梨櫃子。它可能是個上下櫃的底櫃，寬七十九公分，高五十五公分，深三十九公分，醇厚的金黃色澤，夾帶著褐紅線紋，紋理斜或交錯，甚為清晰，有一個可愛的鬼面，正如古人在介紹黃花梨木料時總是說：「其紋有鬼面者可愛。」鬼臉紋是黃花梨的特徵，它是樹幹的活節或分叉所產生的渦狀紋理。這件櫃子通體光素，僅有幾條陰凹線，此外不加雕飾，以突顯木質紋理的自然美，這也是黃花梨傢俱一貫的處理方式，可以說黃花梨傢俱堅持自己的本質，注重內在的表現力，而非外在的雕琢裝飾。

櫃子的兩側有對粗大的鐵環握把，已嚴重鏽蝕，櫃子外表包漿老舊，有歷經歲月洗滌的滄桑感，正面是雙拉門，打開後，櫃內一橫隔板，隔成上下二個置物空間，最底下還有左右雙抽屜。櫃子內部陳舊磨損，但還算完整。古董傢俱的外表，通常選用優良硬木料，雖時間久遠，但耐磨耐蟲蛀，猶保完整；而內部隔板抽屜等零件用雜木，歲月長久後，雜木不耐乾燥與磨損，早已顯露老邁萎縮之姿。

黃花梨肌理細膩，油質重，手感溫潤如玉，木質極堅硬，蟻蟲咬不動。這件小櫃雖然體積不大，但極為沈重，我一人竟無法搬動，找了鄰居幫忙，才能順利抬上三樓。

這只櫃子讓人納悶的是它的型制，老實說，它的外型樸實粗糙，缺乏明式傢俱一貫的典雅，也少清式傢俱應有的華麗，我在幾本古董傢俱的圖鑑上，都找不出類似的樣

品，我一度懷疑它是古木新造或併湊的。假如是新併的，那就不是原始的古董傢俱，其價值會大大減低。但看來又不像，因為師傅要仿古，通常會選個精緻款式來仿，以提高價值，既要花同樣的功夫與材料，絕不會仿一座相貌平凡的櫃子，所以這座櫃子應該是原封舊版的。反而是已出版的古董傢俱圖鑑，都選自博物館或大收藏家的精品，無法收納所有的傢俱型制，民間樸質的傢俱不會被列入圖鑑的，像我這座櫃子款式比較平凡，就沒有被登錄。

過了好幾年，我跟朋友到安徽的古徽州地區，作一趟古董探訪之旅，走到深山偏遠的查濟村，在一家大型的古董店裡，竟看到三、四座同我黃花梨櫃子一樣型制的櫃子，朱老闆說，這是從本地農村收購來的，未經任何整修。此時我心中對這座櫃子的疑慮完全消失，所以我這座櫃子是古徽州型制，可能因其品相設計不特別，未能廣為流傳，所以只在局部地區流行。其實這櫃子外觀上還不差，至少是文風鼎盛的古徽州設計，古徽州的木工師傅可是聞名全國的。

101

這座櫃子很實用，我正好拿來放電視機，櫃子的寬度與高度恰好合適，黃花梨又足夠堅固，可以承受舊式三十七吋電視機的重量。而櫃子內就放錄影帶與相關器材，我看電視的時候也可以欣賞這櫃子，坐擁黃花梨古董傢俱，內心甚感充實與幸福。

清朝宮廷愛好紫檀，陸續把宮中軟木傢俱改換成紫檀，甚至把金黃色的黃花梨染黑仿紫檀。當時紫檀木料多為皇家貴族收購，其所造之傢俱都甚有宮廷貴氣，而黃花梨木料流落民間較多，其產品較為文人與平民氣息，像我這座黃花梨櫃子，造型就是那麼平凡，幾乎僅考慮實用功能而已。若說紫檀是貴族，那麼黃花梨就是君子，黃花梨正有溫文儒雅的氣質。紫檀與黃花梨的地位到了三十年代開始變化，由於歐美人士喜歡有紋理的本色傢俱，黃花梨的身價驟增，甚至超越紫檀，於是人們又把塗黑的黃花梨去漆，恢復原有金黃色具紋理的面貌。

最好的黃花梨產於海南島，在唐朝時就有記載，陳藏器在《本草拾遺》中說：

「黃花梨出安南及海南，用作床几，似紫檀而色赤，性堅好。」

清屈大均說：「其節花圓暈如錢，大小相錯，堅理緻密。」

海南島的黃花梨歷經明清兩代採伐，早已短缺，連當地梨族老屋的屋樑或立柱都被高價求購，近年來北京業者連番到海南島收購舊料，一噸黃花梨舊料已炒到一百萬人民幣。

類似黃花梨的木材在東南亞也有生產，一般稱之為越南黃花梨，越南黃花梨在市場上常冒充海南黃花梨。東南亞黃花梨的材質發乾，缺少油性，紋路較粗，常用紫藥水染色，多見紋理寬窄不一，似墨水滲透，所以黃花梨古董贗品，非但做工仿冒，連材質也不純。

沈穩的黃花梨官皮箱

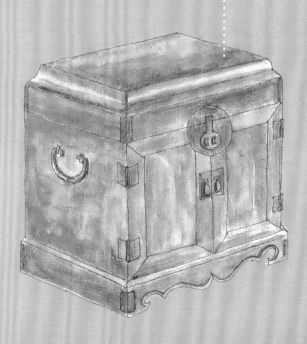

沈穩的黃花梨官皮箱

今天南下除了陪伴母親外，心中最期待的，是為了收藏家汪女士的黃花梨官皮箱。那是只長高寬各一尺餘的箱子，厚實而完整，大小適中，正好可放在我書桌旁的古琴桌上。因為這款箱子上蓋周圍有斜角如帽子，故亦稱官帽箱。這箱子材料是最珍貴的黃花梨，十幾年前常見，但近年新品亦少見，愈形昂貴，對我來說，為一實用之傢俱，實用兼具觀賞一向是我古董收藏之原則。

官皮箱形體不大，但結構複雜，銅配件製作精良，是從宋代的鏡箱演變而來的梳妝箱。官皮箱帽蓋下有十公分的空間，可以放鏡子，再下有三層抽屜，以置放粉盒、梳簪等物，官皮箱裡裝的是婦女使用的梳妝用具。從前是母親送給女兒的嫁妝，明清時較為流行，在有些地方是家家戶戶皆具備的家居實用器物。因官皮箱有鎖頭又有暗室夾層，也是

個存放貴重物品的多寶格，近代人都拿來放置文件、賬冊及文房用品。

自從一個月前，我一只酸枝小錢櫃被大陸古董商買走後，置內的一些文件竟無處收藏。而且我原本有意選購日式茶櫃代用，但始終找不到合適的，所以心思又回到這只官皮箱，思念與日俱增，甚至怕被人捷足先得。在我跟汪女士約好時間之前，就已下定決心，務必採購成功。我甚至思考著回程搬運的方式，這箱子雖小，但黃花梨相當沈重，該如何順利搬回台北呢？

我在台北家中，心神忐忑又興奮，等待著晚上拜訪時刻的來臨，期待著我的黃花梨官皮箱。就在中午時刻，突然接到汪女士電話：

「莊先生，唉！真是不巧，我剛在辦公室摔倒，可能有骨折，現在我同事開車送我去醫院，取消今天晚上的約會。你下次什麼時候還會來南部？」

看來好事多磨，但更堅定我奪寶的決心。

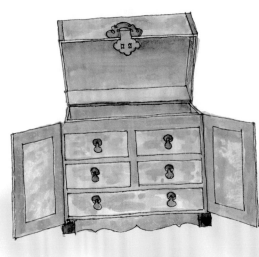

我告訴汪女士：「只要妳腳好一點，方便見客，我立即專程來看妳。妳多保重！」

汪女士是位研究藝術史的學者，她先生是喜歡文物的商人，隨著商務考察，多次行旅中國、港澳及越南等地，在旅途中收集中國古董是夫妻倆共同的嗜好。汪女士相當照顧這些古董，刻意買了一間大樓公寓，特設架櫃，有如博物館般整齊地擺置。當我第一次進入她家時，即讚嘆得口不合攏，猶如進入了阿拉丁寶窟般地令人目眩神搖。

她的收藏大多是高古陶瓷，有年代又具文化歷史價值，一隻八十公分高唐陶馬及一對五十公分高唐俑迎面就在最顯著架上，在另外的架上擺著大件的彩陶、漢朝陶馬、越窯、龍泉窯等各種高古文物，有盤、瓶及甕等不同器形。銅器僅二件，我原本中意其一的漢朝博山爐，但當時同往的朋友阿坤曾暗示我是贗品，說的也是，它表面似造假的淺色綠鏽分明跟北京潘家園堆滿地的古銅器一個樣。小件的瓷器則裝在錦匣裡，錦匣疊滿了幾座櫃子。

上次阿文曾跟我逐一打開檢查，都是宋朝前之青、白瓷，無一明清瓷，我相信她的明清瓷早被別的古董商拿走了，這幾年明清瓷當紅，古董商四處收購，甚至連民國早年的瓷器也甚有行情。唯獨高古陶瓷非市場主流，沒有古董商願收購。我上次曾表示，也喜愛高古文物，

所以她很期待我的青睞，只是她之前一直不願開價，我也難出價，所以目前暫無動作。

至於我的古董商朋友阿坤所專精的是竹木牙雕雜項，汪女士少有此類收藏，上次勉強挑了一只大官皮箱及筆筒，都是新貨，只因是黃花梨材質，仍堪稱珍品。

要碰到這種真正收藏家的機會很難得，這些高古文物我雖然喜歡，但自己也已經很多了，古董業者到我家淘寶時，沒人對這種高古貨願看一眼，也讓我有所警惕，不能再買這些東西了。至於官皮箱是實用品，值得收藏。

雍容華貴的紫檀木

雍容華貴的紫檀木

那天阿坤與我相約到台中萬寶的古董店，他的古董店我們已來過幾次了，店頭上的東西早就一看再看，合意的東西都詢過價，也買了不少，但我們知道萬寶還有很多好東西。在他座位後面，就有一堆從未示人的錦盒，甚至還有一些深藏在他家中，在阿坤的央求下，他偶而會拿出一、二樣來。那天我們才聊了一陣子，阿坤又吵著：

「你怎麼不再拿一點新貨出來給我們看？好讓我們掌掌眼嘛！」

「你店內的東西我們都看過了，前後也跟你買了不少。」

好不容易萬寶的態度軟化，慨然同意，立刻起身說道：

「好，跟我來，給你們看一樣東西。」

阿坤與我喜出望外，立即從椅子跳起來，跟著他走到後頭的儲藏室，萬寶費力地用雙手抬起一根紫檀木，約一百七十公分長，切面有九乘六公分。木頭表面呈發亮的黝黑色，摸起來細膩光滑，紫檀木高貴、沈穆與雍容華貴的本質表露無遺。

「這根十萬元。」萬寶不待我們詢價，便自動報出堅硬的價錢，顯示無比的信心。

此時阿坤悄悄地給我使個眼色，暗示這是件好東西，但我卻百思不解，實在看不出，這根木頭究竟好在那裡，這只是一條長木頭，就要十萬元台幣。木頭的一面刻有不規則紋痕，就是那種天然奇木的紋溝，另三邊是平面。我力氣差，這塊木頭我幾乎難以抬起，想不到紫檀木竟是如此之重。

萬寶笑著說：「紫檀的密度有一點零五至一點二六平方公分，入水即沈。」

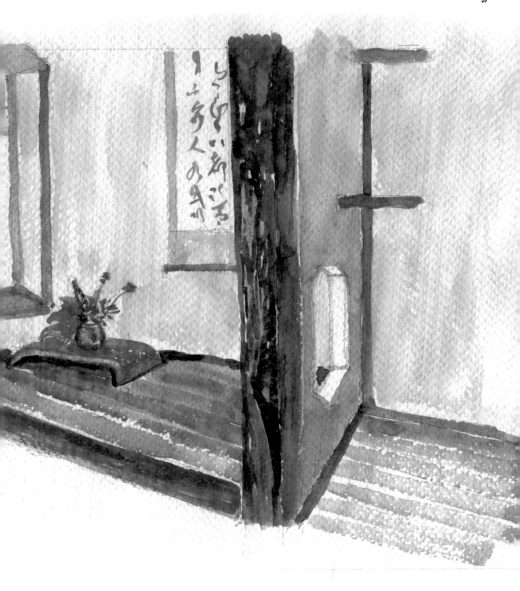

阿坤：「這紋溝是樹皮嗎？或是天然的？」

萬寶：「不，這是人工刻的。」

至於這根紫檀木原本的用途，我們三個猜測半天都無法確定，內行老道的萬寶也只能推論說：

「這也許是樑柱或傢俱的某個部位吧！」

「可是它的價值在於重新利用，你可以切成一塊一塊當紙鎮，它的紋溝的皮殼是老的，這就夠了；要不然也可以切成薄片做紫檀木盒，這根木頭足可以做成好幾個紫檀盒呢！」

如今我才恍然大悟，怪不得這根木頭那麼貴，萬寶可真是老謀深算。

阿坤告訴我：「紫檀分為大葉檀、小葉檀兩種，要小葉檀才有價值。」

古董業者習慣將紫檀分為大葉、小葉兩種，小葉檀為紫檀中的精品，肌理細緻，木紋不明顯，幾乎看不出年輪紋。小葉檀很少有大料，材料直徑多在二十公分以內，再

大就會空心而無法使用，所謂十檀九空，真正的小葉紫檀產於印度西部。大葉紫檀紋理較粗、較寬，密度稍低，打磨後呈現明顯脈管紋及棕眼，但出材率很高。由於大葉紫檀具有紫檀特徵，成本又低，常被古董業者冒充印度紫檀，其實大葉紫檀是產於非洲馬達加斯加島的盧氏黑黃檀，九十年代才進口中國的，普通民眾一時不察，很容易誤認。

此外顏色較深黑的紅木也容易被冒充紫檀，兩者價錢差距頗大。而老紫檀與新紫檀在歷史因素下，價差也很大，不可不慎。現在紫檀粗材行情一噸台幣四百三十萬元，這根紫檀木有三十公斤重，以粗材估價即達台幣十三萬元，舊料則價更高。

對於這根紫檀木的來歷，我又好奇地問：「這是你那裡買來的？」

「好久以前跟澳門仔買的一些古董傢俱，順便夾帶買進的，現在沒有這種特別東西了。」

從前澳門是中國古董進入台灣的中繼站，澳門人以其容易入台的身份，大做古董生意，小則跑單幫，大則做古董傢俱出口，那些在台北光華商場操怪怪口音的，大多是澳門人。如今反其道而行，很多澳門人專程來台灣搜尋古董，再高價回流大陸。

116

隨後阿坤又把這根紫檀木抬去放回原處，顯然無意購買。我想，若真要買去加工做

紙鎮或木盒，那也將是一大工程，相當麻煩，還是只做買賣較輕鬆。

阿坤顯然意猶未盡：「還有沒有？再拿點別的出來看吧！」

萬寶得意地笑著說：「慢慢來啦，我這家店怎麼能夠讓你一次看完？一次就讓人家

看破手腳呢？」

從萬寶的店回家後，我對這根紫檀的身世仍充滿好奇，因為它很像是用於日式房

舍的大黑柱，通常和室重要房間的正面會有壁龕的設計，稱為「床之間」，作為裝飾書

畫陳列之用，是房間中最重要的一個空間。其中有一根主木柱稱「大黑柱」，有人譯成

「精神木」或「龍柱」。這根大黑柱是很特別的，講究它的材質與外形，像檜木與櫻花

樹大黑柱象徵健康，為富裕家庭所立；紫檀大黑柱既尊貴又具避邪作用，則是皇室太子

以上身份所立，在台灣僅金瓜石太子賓館的太子廳擁有一根紫檀大黑柱。大黑柱的造型

則強調天然原始，特意顯現原木的紋溝。為了驗證這個假設，我專程到台北最大的日式

建築北投文物館參觀，果然在四個房間中都立有大黑柱。但日式建築中最尊貴的紫檀大

117

黑柱怎會在中國出現，又由澳門人攜來台灣呢？可能的猜測是來自中國東北拆除的日式和室，中國東北清末為日本佔領，曾有日式建築，重要的官舍理當有紫檀大黑柱。

沈穆之美的古董石雕

沈穆之美的古董石雕

最適合擺在庭園的古董就是石雕了，家有庭院的古董愛好者，一定喜歡石雕，石雕搭配著綠色花草與水流池塘，使庭院倍增歷史氣息，嗜古者無不希望在院子裡擺上幾座，不僅當裝飾藝術欣賞，也可兼具古董收藏。

三十年前，中國古董尚未大舉入台之時，台灣的古董大多是民藝品，能看得到的石雕，只有台灣本土的石磨、石槽及石燈籠等。我對石雕之物甚為欣賞，它在千百年自然地風化與侵蝕下，外表呈現歲月痕跡，石頭的樸質與結實感，令我愛好不已。當時我就買下一座石磨及二個石槽，石槽放在院子當裝飾，石磨內放水養小魚，但石槽太淺，小魚總養不成，於是把石槽拿來種花，特別有野趣之美。

後來在八德路的一家古董店，首次看到大陸走私來的石雕藝品，青斗石製約二十公

分高的觀音像與仙女像，刻工尚稱精巧，與平常看到石磨石槽的樸質大不相同，這種只有在畫冊上才得以見到的藝品，讓我愛不釋手，以為這是中國聞名世界的手工藝品，店家開價一尊一萬元台幣，我竟因一時心動買下。後來知道，這不過是福建石雕工廠大量生產的東西，成本只有幾十元人民幣，一氣之下，就把它砸碎丟掉。

當大陸大型的古董石雕開始進入台灣，有各式石佛、石獅、栓馬石、石墩、石盆、壁雕、石獸及翁仲等。石雕依產地由各種石材刻成，如花崗石、青斗石、漢白玉、砂岩、石灰岩等等，各有不同的質感與風貌。尤其是石獅的千姿百態與翁仲的雄偉龐然，讓一般古董收藏家大開眼界，當時台灣古董店林立，每家古董店門口總會擺上幾尊石雕。很多人對石雕趨之若鶩，當時曾出現了好幾個石雕大戶，專門收藏石雕，好的石雕都被他們優先搶購，其中有人專愛收藏石獅，還在北海公路旁成立一座石獅子博物館。

我與阿坤在古董水的店裡聊天，談到古董石雕，古董水見識多，他告訴我們附近山莊的一個故事：

「這家財團在企業極盛之時，一口氣以二千萬買下某古董商所有的石雕，在當時是一大批數量，但以山莊佔地之廣，這些石雕放下去也只是區區一角，還有意再繼續添購更多的石雕。」

古董水喝一口陳年烏龍茶，繼續說：

「於是該古董商向銀行貸款大筆金額，除了繼續從中國進口外，還在全台各地收購，他共花了三千萬元的成本買了一大堆石雕，準備再大賺一筆。」

台灣某些大企業家，其財富除了投資工商業、房地產外，好風雅者也收藏各類古董，有些眼界與品味高者，投資的古董也大獲其利，甚至足可開設古董博物館。

「大企業家身邊都有很多謀士，此時有人向財團老闆進言，他所買的石獸及翁仲等都是墓園之擺設，亦即陵墓前神道兩旁排列的一系列石雕，在山莊擺設這些東西，有如

122

把自己的山莊當墓地，實在不宜，老闆聽了大吃一驚，立即中止購買石雕之計畫，該古董商購進的大批石雕也立刻被套牢，此時，台灣做中國古董進口業者逐漸增多，大量進口中國的古董與石雕，石雕價錢隨之大跌。」

阿坤在一旁插嘴說：「我就是這時候加入進口中國古董與石雕的，那時每個月有二個貨櫃進來。」

一會兒，立即在我們的紫砂杯上補入熱茶。

古董水拿起身旁電磁爐上的鑄鐵水壺（湯沸），在紫砂壺裡加進滾燙的熱水，只待解套。」

「該古董商高價收購的石雕銷售無門，而銀行貸款的利息沈重，二十年來始終無法

後來大家都認為石獸及翁仲是墓園之擺設，不甚吉利，古董石雕的流行風潮漸退，石雕大戶們不再熱烈收購，市場上就很少再見到古董石雕了。有些資深的古董業者還嫌石雕笨重，搬運成本高，做這項買賣過於辛勞，而棄之不為。但在大型的中國古董石雕

中，陵墓石雕卻是最精采的一部份，因為中國的石雕大多以功能取向，很少純為藝術而作。進口台灣的這些文武翁仲若是真品，二公尺餘高龐然大物的帝王陵墓石雕，都屬國寶，竟能盜取偷渡到台灣，似乎不太可能。

獅子在石雕中的數量算是最多的，收藏家對於石獅子的鑑賞角度，除了講究姿態神情要有風格及特殊性外，年代更要求到唐朝以前，其價錢差異很大。因為古董及文化界咸認五代、魏、晉、南北朝時代的石雕最美，最有文化與市場價值，因為當時石造像盛行，以後則日漸式微。明朝之前的獅子造型簡練，重抽象寫意，具神似的藝術效果；明朝後的獅子較寫實，造型繁複，注重細部刻劃。

我雖然喜歡石雕，可惜一直沒有用心去收藏石雕佛像，僅有一尊小小的半面佛頭，那是在石雕佛像大漲之後才買的。八十年代，全世界對於中國石雕佛像的興趣逐漸升溫，最貴的有賣到好幾千萬台幣一尊，佛像成為最具藝術價值與市場行情的石雕。至此

我已錯失良機，我想，此生是不可能再買得起石雕佛像了。

這尊小佛頭是在阿坤的店看到的，當我視線與其交會，頓時為之屏息，因為這尊佛頭極美，而且阿坤從沒進過這等級的物件，阿坤的價錢向來合理，所以讓我躍躍欲試，果然一問價錢後，立刻買下。這尊小佛像為砂岩雕刻，刀法纖細，丹鳳式雙眼微合作俯視狀，表現凝神靜思之情，櫻桃狀的小嘴薄唇抿合，蘊含了慈悲、莊嚴與沈靜之美，頭頂髮髻為旋渦紋飾，頸部有一道蠶節紋，線條皆流暢。這尊小佛像充分表現內向的精神性，其簡潔的美感為典型唐朝風格。古董專家小蔡就曾讚嘆此佛像：

「它的雕工是一刀而就，乾淨俐落。」

北魏到唐代的中國石雕佛像是中國藝術史上光輝的一章，北宋之後，因宮廷和文人重書畫而輕雕塑，將雕塑視為工匠技藝，以致於雕塑作品的水準一落千丈。

石雕是容易作舊造假的，六十年前趙汝珍的《古玩指南全集》就列出了十來種石雕作舊方法。現今較普遍的作法，是在新石雕表面以二氧化錳煙燻，會讓皮殼快速氧化變老；或用瓦斯槍在新石雕上噴燒，待冷後以傢俱蠟擦拭，也可使新石雕表皮變舊。

我另有一次與石雕佛像邂逅機緣，是多年前在泰國工作時，當時我常到曼谷的「河邊城市」商場閒逛，那裡是湄南河旁的一個高級古董市場，裡面有很多古董店，專門販售東南亞及中國的古董。有回我看到一座漢白玉佛頭，面貌傳神又慈悲祥和，開價合台幣六萬元，我在現場考慮許久，想回去先冷靜考慮一下。這種漢白玉佛像罕見，品相又如此美的更稀少，機會難得，理應買下，可是一個禮拜過後再去，早已不見蹤影，失此良機，讓我悵惘不已。

我一直不知道當時的深思熟慮是正確或是錯誤，其關鍵在於真偽，如今我永遠也不知道其真偽，總之我與該佛頭無緣，但仍有些失落。古董文物作家郭良蕙說得好：

「大凡事物，得到與得不到都會懊悔，得到後嫌其缺點，得不到又常念其優點。」

溫馨宜家的古董壁爐

溫馨宜家的古董壁爐

想要一座壁爐已經很久了，因為我住山上，在冬天冷冽的寒流來襲，又加上氣候陰冷潮濕，房裏冷凍度直逼歐洲的下雪天。從前住在南台灣舊屋，冷風常透過縫隙灌進屋內，夜晚我躲在棉被裏，竟還凍得直發抖。當時我就興起了添購壁爐的念頭，幻想著紅彤彤的木炭在熊熊火焰下燃燒的景象，照亮房屋的一隅，內心也跟著溫暖起來。

松木是壁爐的上選燃材，會讓滿屋瀰漫著松香，這是最天然的芳香精氣，爐子的輻射熱及熱對流很快就把室內溫度提昇起來。我在壁爐前周圍擺上沙發，平日可坐在這裏看書、看報或聽音樂，人們在壁爐前往往靈性活躍，頓時思緒萬千，若再泡一杯咖啡，這將是寒冬時節令人愉悅的享受，幸福感不禁油然而生。冬季時能窩在暖烘烘的屋內，度過悠

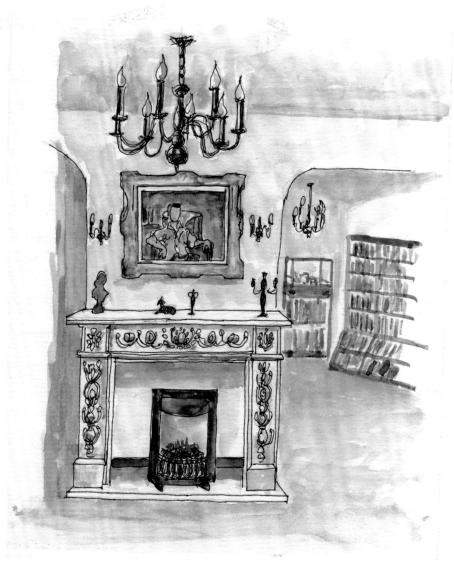

溫馨宜家的古董壁爐

閒美好的時光，即使不做任何事，只要看著烈焰竄動，火起火滅，時亮時暗，那也是件有趣的事。所以壁爐是有生命的，是活的傢俱設備。壁爐的溫暖形象也是感情的象徵，通常是促進友誼，拉進距離的最佳場所。在歐美都有所謂的「爐邊會談」。

每當冬天在歐洲旅行，我最喜歡鑽進古老建築的餐廳或咖啡屋，享受一下壁爐的溫暖，因為傳統老式的壁爐是這類老屋必有的傢俱，而店家總會在壁爐燒起木材取暖，維持傳統就是這類老店引人的特色。上回到英國親

戚家渡假，晚餐前男主人低頭問孩子們：

「今晚的暖爐要傳統或現代的？」

結果孩子們一致歡欣高呼：

「我們要傳統的。」

孩子們也喜歡傳統燒木材的暖爐，當時我心裏暗喜，那也是我殷切的選擇。有個壁爐廠商在廣告宣稱，有史以來，人們在冬日最大的居家樂趣便是圍在爐火旁閒聊休息，實在所言不虛。韋瓦第在他著名的四季協奏曲中，冬季曲前的十四行詩寫著：「當屋外寒雨交加，在火爐旁度過寧靜而愜意的時光。」在慢板的樂曲中，小提琴以撥弦樂模仿雨滴紛飛的情境。

為了想真的擁有一座壁爐，多年來我一直在尋覓，幾乎還把它列入歐洲旅行的主要目標，有次還特地搭火車到英國約克附近的一個小站寧斯柏勒（Kneisborough）。以前在英國念書的時候，經常坐火車路過這個小站，當時就曾察覺，在車站月台上有家古董壁爐專賣店，奇怪的是，壁爐店竟設在月台上，我猜想從前這裡應該是家餐廳或咖啡屋

吧，後來不知怎麼變成古董壁爐專賣店。現在這家古董壁爐專賣店還在，我這次終於特地下車進去一探究竟，店裡擺了幾座老壁爐，有木雕框與大理石框，角落還堆了一些老壁爐框的殘料，這些老屋拆下的舊壁爐都算是古董傢俱，即使樣式甚為普通，也價值不菲，只是五片木板釘在一起，沒有任何雕飾，就開價六萬台幣，我實在下不了手。其中有一座雕刻甚為精美，散發無比高貴的氣質，則是非賣品，店主尚捨不得賣。

我又到英國的特力屋尋找，那裡有多種組裝式壁爐，可以提回家自己安裝，雖然價錢合理，我想好不容易來一趟英國，把握機會，努力挑選了老半天，但這些DIY組裝式壁爐都是三夾板貼皮的新品，又不夠厚實優雅，以我處女座講究的眼光，實在是看不上眼。結果，這一趟英國壁爐之旅，貴的買不起，便宜的又不滿意，最後只好悵然空手而回。唯一的成果，是買了一本壁爐安裝書，可先讓我先了解壁爐安裝的注意事項，例如最重要的，是如何讓煙從煙囪排出去，避免屋內到處煙灰瀰漫，其關鍵在於煙囪要有足夠的高度及設計適當的爐喉。欲使材火燒得持久，須選用粗材，但粗材不易起火，所以還要一些細材搭配使用。

雖然英國採購之行敗興而歸，但我對壁爐的熱愛仍絲毫未減，上蒼對於我長久以來的渴望，終於有了令人雀躍的回應，就在新年的第一天，我以極便宜的價錢獲得了一座超乎想像的完美壁爐，它是由義大利純白大理石刻製，材質細緻，羊脂白般溫潤的色澤，雕工繁複而精巧的花朵與樹葉，有著渦卷紋的連續圖案，線條流暢又立體，整體造形宏偉大方，是標準洛可可的風格。費了不少工夫安裝，它立即成為我房屋客廳的視覺焦點。這樣的壁爐一般只在富貴人家的豪宅可見，它讓我想起了米開朗基羅的純白大理石雕，也回憶起歐洲城堡內風格高雅的壁爐。

現今世界雖有各種現代化的暖氣設備，但傳統壁爐也不會完全被取代，在亞熱帶的台灣，喜歡壁爐的人愈來愈多，近年也出現了從事壁爐設計與安裝的廠商，壁爐在台灣產生了新的生命力。壁爐早已超過簡單的取暖功能，而成為文化與品味的象徵。

133

淳樸的高古陶器

淳樸的高古陶器

我與阿坤到嚴老闆的古董店閒逛，正好嚴老闆的徒弟文瑞跑了進來，拿著一只開片瓷盤要給嚴老闆鑑定，說是某一位收藏家要出售的，文瑞看不準，拿來請嚴老闆掌掌眼。

嚴老闆看了看，又拿出放大鏡仔細瞧，再摸摸瓷盤底，隔了好久，終於開口了……

「這件是對的，『金絲鐵線』中的黑色裂紋與金黃色細紋都有了，它的網紋有不同顏色，表示裂紋產生於不同時代，是長久的時間所造成的，造假的開片是一次裂開，網紋顏色會相同。還有它的底部無釉部份的火石紅，也是朝代特徵。」

「開片的瓷器是宋朝浙江哥窯研發出來的，運用自然裂紋作為瓷器的裝飾；這種瓷器稱為碎器，其技術稱為『開片』。詳細地說，這是在瓷器燒成後的冷卻過程中，由於溫度的驟變，加上釉和坯的收縮率不同，會發生釉裂的現象，然後利用開裂的自然紋

136

理滲入顏色，使紋理更加清晰，而形成特殊的裝飾效果。碎器胎薄色黑，俗稱鐵胎或鐵骨。有的在紫黑色裂紋中，又摻有金黃色絲狀細紋，叫做金絲鐵線。」

嚴老闆又繼續說：「判斷一件文物真假要遠觀近看，仿品僅能得其形似，而失其神采，能效其雋逸，而未必能學其古拙之姿。」

文瑞很有自信地下結論：「所以這件是老的，可以買。我知道那個人並不是很內行，我可以跟他說，這開片盤不太對，我勉強也可以買，這樣來壓低價錢。」

文瑞的反應實在令人愕然，真是青出於藍更甚於藍，他買貨時，就把真的說成假的，以便低價買進。

我玩古董那麼多年，明清瓷器始終不敢碰，但中國古董裡，明清瓷器是精華，瓷器在古今中外一直被珍視，其價錢也長久維持不墜。但中國瓷器博大精深，從前，清雍正乾隆就已大量仿宋明諸大名窯，清末民初仿古技術更高，由唐至清無一不仿。歷來仿造的

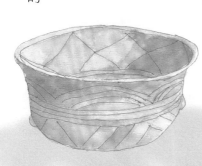

瓷器實在太多了，仿古技術又已爐火純青，稍有不慎，很容易受騙上當。想在瓷器這門領域有所成，非要花費一番功夫來研究不可，須要拜師請益、勤讀書及多方觀察。對於各朝代製瓷的風格、製造過程、各地土質、修補技術都要有所分辨與認識。

好友阿坤從事古董生意十餘年，專長於傢俱與雜項竹木牙雕，他對於瓷器始終不得其門而入，他說：

「談到瓷器，我曾跟我老婆在家裡抱起來痛哭，瓷器我一輩子都不敢碰。」

看來連他都曾吃過不少虧，交了不少學費，卻又沒學到經驗。

好友嚴老闆，則是專長於瓷器的古董業者，他力勸阿坤要痛下心來學習瓷器：

「中國古董離不開瓷器，瓷器是古董裡最大宗的，價錢也是最高，做古董生意要拼輸贏就在瓷器，所以你應該好好地學習瓷器。」

138

看來嚴老闆已出道，成為此中佼佼者，我大力讚賞他：

「瓷器專家養成不易，要深入了解瓷器很難，所以瓷器專家越來越少，只要會看瓷器，就可以撿出別人不知的好貨，然後高價賣出，瓷器專家賺的是知識財。」

但我又記得，嚴老闆曾透露過，他店隔壁還有一個倉庫的貨，我聽了咋舌，我想其中隨便一件清朝瓷器，都是價值不菲。但我也奇怪，他既然還有那麼多古董瓷器，為什麼不擺在店面？他店面的東西都是泛泛之物，有些還是仿古的。後來我猜測，他倉庫裡的貨應是些不敢面世的贗品，堆積如山的是他被騙套牢的東西。原來他會有今日，也是交過不少學費換來的。

瓷器方面，我只買過幾個宋代瓷器、磁州刻花盤與碗，都是釉質胎薄的白釉，拿在手上輕盈如白紙，一看一摸就知是老件。也是因為宋瓷較易鑑定，價錢又不貴，三千元以內就可買到一件，因此我才敢放心買下。

我收藏中較珍貴的陶器是高古的彩陶，屬史前新石器時代，年代在四千年前到一萬年前，土料較粗，火候較低，從前那是歷史課本上才看得到的器物，很遙遠的名詞，人們以為只有博物館才有的東西。三、四十年前，高古彩陶剛在市場出現時，也是價值連城，它符合稀少與年代久遠的特性。沒想到後來出土甚多，價錢遂一落千丈，一只漂亮的大彩陶才三萬元，一只小彩陶三千元，一隻品相優美的唐陶馬才二萬元就可輕易買到。這些高古的陶器多年來一直沒什麼漲價，即使近年來中國古董玉器、傢俱、雜項竹木牙雕及瓷器都漲翻天，高古陶器也仍不動如山。近年古董店在高古彩陶的薄利下，買賣意願更為低落，又逢大陸嚴禁高古彩陶出口，市面上已很少看到高古彩陶了。

嚴老闆曾感嘆說：「高古的東西只有在歐美或拍賣場才有價。」

高古陶瓷留著自己賞玩是不錯的，我就有幾個半山文化的彩陶。半山文化在黃河上游，具黑色鋸齒紋的鑲邊，小口高領鼓腹雙耳壺，其造型與色澤極為古樸。

唐陶馬因其姿態之佳，為世人所重，我也愛唐陶馬，可是一開始下手購買，就立即

中箭下馬，被我氣得連砸二匹贋馬，當時的大都會古董商場在世貿大樓對面，一家古董店主教我以濕布擦拭唐馬，若布有臭味，即驗證是真品，後來我發現這方法是無稽之談，即使是贋品照樣有臭味。

之後我又買了三匹唐朝的素陶馬，原先的色彩已淡化失色，但仍栩栩如生，馬口微張，筋骨歷歷可數，四肢強勁有力，肌筋突出，顯現精神抖擻及高昂氣勢的神態。唐陶馬塑像之美，千年之後尚無人可及，就藝術觀點而論，確是珍品。

我把高古陶壺與唐陶馬擺在

一個古董架櫃上，只有黯黑與土黃的色調，甚為優雅單純，符合現代簡約的風格。用實惠的價錢，就能買到數千年以上的古董文物，有何不好？也許那天風水輪流轉，大家瘋高古，又把高古陶瓷炒上天。

樸拙的日本鐵茶壺

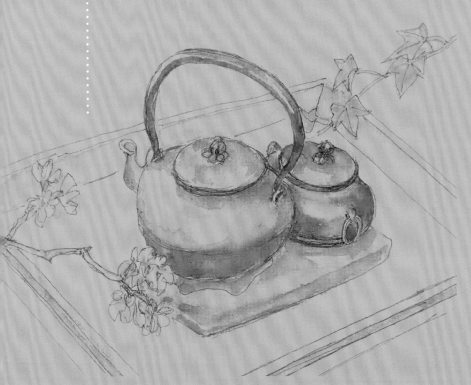

樸拙的日本鐵茶壺

近年來台灣的嗜古風雅人士在瘋鐵茶壺，古董店裡擺出老鐵茶壺貨品的逐漸增多，甚至還有專賣鐵茶壺的古董店，所以鐵茶壺的市場是外冷內熱，市場內則是暗潮洶湧。

鐵茶壺以生鐵鑄造，是將水煮沸的容器，在日本稱「湯沸」。鐵茶壺皆來自日本，也只有日本從古至今有用鐵茶壺的習慣，它在日本是普遍的居家用品，除了煮開水外，在冬天還另以茶壺煮水，產生加濕用的蒸汽，所以家家戶戶總會有三、四支鐵茶壺，貨源還算充足。中國古代並無使用鐵茶壺的傳統，而日本約在四百年前，就獨自發展出鐵茶壺的藝術，歷代有很多鐵茶壺名師與堂號，像丈六、大國、隆子堂、保壽堂等等，製造出各式各樣造型優美的鐵茶壺，使之提昇為一項可供鑑賞的藝術品。

古董鐵茶壺也有其鑑賞之道：錯金鍍銀、有浮雕者為高檔，盡量挑選具中國味而少日

本味，有名家落款的，有風格、具藝術性，品相又完整無損的老件為佳。鐵茶壺主要在古物今用，所以不能漏水，挑選時最好在爐上煮水試漏。壺蓋材質要結實，可用壺蓋在壺上緣輕輕一敲，聲音以堅實悠長者為佳。

鐵壺向來以薄為美，忌諱厚重，常見鐵壺表面帶有點點顆粒稱為「霰雪紋」，這是自古流傳下來的圖案。細雪般的霰紋不僅是為了美觀，以手工點畫上去的數千顆粒能稍微增加鐵壺的厚度，縮短煮水沸騰的時間，使沸水不易冷卻。而顆粒的凹凸不平也增強了鐵壺對光線的反射，使鐵壺的光澤更加出色。

台灣有好幾個專門跑日本線的古董業

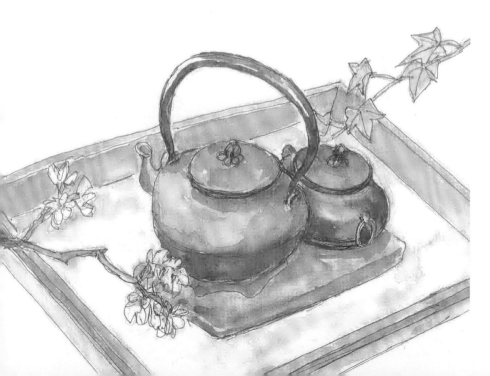

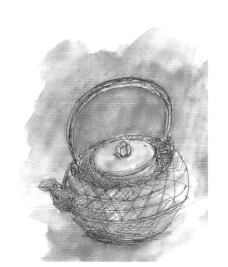

者，是鐵茶壺的第一手引進者，因茶文化的普及發展，鐵茶壺已成為古董業者尋貨的大宗。

在永康街商區的小竹是專賣日本味古董的業者，他的郵包總是源源不絕從日本而來，每次都是來好幾個水果箱大的瓦楞紙箱，把店裡都堆得滿滿的，阿坤是小竹的常客，看了好生羨慕，希望有好東西時能捷足先得，於是問：

「這些紙箱是什麼？能不能讓我看一看？」

小竹卻不耐地擺擺手，以不屑的口氣把阿坤打發掉：

「沒啦！沒啦！免看啦。」

阿坤聽了又氣又傷心，委曲地跟附近的古董業者朋友訴苦：

「這個小竹實在是目中無人，我也曾跟他買過不少東西，但他的新貨卻不給我看，當然我也知道，他賣給收藏家價錢好，賣給我們同行的價錢差，他又何必賣給我呢？但

也應給我一點面子，至少拿一點東西給我看吧！」

古董業者通常以較便宜的批發價賣給同行，而以較高的市場價賣給收藏家，古董店自然希望直接賣給收藏家。

旁邊的人連忙安慰阿坤：「小竹不是這種人啦！他大概不是這個意思。」

那天晚上，三個附近的業者趁店裡沒客人，與阿坤結伴到小竹的店聊天，只見小竹正在開箱，雙手各抓四支鐵茶壺往地下室送，據說他地下室的倉庫儲存了二百多支鐵茶壺。接著從外頭進來三位客人，一聽口音就知道是澳門仔，事先約好時間來，而且專程來買鐵茶壺的。業者們不好意思打擾小竹做生意，識相地先行離開。

走在漆黑的巷道，阿坤說：「聽說小竹他想專賣鐵茶壺。」

沒人出聲回應，大家繼續走著，往另一家古董朋友的店方向去。最近大家很不是滋味，因為大家都沒有生意做，只有小竹一人的生意特別好。大家都在傳聞：小竹去年單賣鐵茶壺給三批大陸買家，金額就高達七百萬元。

阿坤又說：「我上海古董店的隔壁，新開了一家賣日本鐵茶壺的店，老闆也是台灣人叫小真。經常看他一箱一箱地進貨，又有一堆顧客擠在店裡等著買，小真還向我攤開雙手無奈地說：『每天客人多到要排隊！』可是我在大陸卻沒看到別家賣鐵茶壺的店，也沒看到人家在用啊！我原以為大陸人不愛鐵茶壺的。」

我想了一下：「可能是因為大陸太大了，只要極少數比例的人用鐵茶壺，就足以讓鐵茶壺供不應求了，全日本的古董鐵茶壺丟進大陸，一散開來，你就看不到蹤影。」

專賣古董茶道器具的老王，跑日本線多年，也賣出了很多鐵茶壺，我問他：

「台灣到底是從什麼時候開始瘋鐵茶壺的？」

「這可以說是在幾年前，一本台灣的普洱茶雜誌所掀起的。那本雜誌的某一期封面上刊出了一支鐵茶壺的照片，說純淨鐵器在加熱過程中可以釋放二價鐵離子，有益人體健康，才逐漸引起大家的注意與風靡。」

王太太在旁邊接口說：「鐵茶壺煮出來的水泡茶，味道就是不一樣，特別甘甜好喝，好像用山泉水煮出來的，很神奇喔！」

我想，也有部份是心理作用吧，因為茶道就是文化表現的極致，是一種生活的品味，茶道講究茶道器具：茶葉、茶杯、茶匙、茶罐、茶壺甚至炭爐。泡茶與喝茶的程序也有一定的儀式。在茶道中喝茶是一種靈性的修為，在凝神靜氣的情緒下，自然可以體會出茶的甘甜美味。

不過，我卻擔心鐵器的鏽蝕問題，但業者說，對於新買進的古董鐵茶壺，因長期未用，內部必有鏽斑，啟用時，一再換水煮沸然後倒掉，直至紅色鐵水不再出現，就可煮水安心飲用。更講究的，拿馬鈴薯或粥進去煮效果更好。之後每天持續使用，用完即烘乾，不讓其有生鏽的機會，這是保養古董鐵茶壺的基本方法。

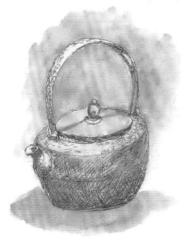

台灣人講究品茗多年，但對於煮水壺並不講究，尚停留在功能取向，只求把水快速煮沸即可，但到現在，也該進一步講究煮水壺了。古董鐵茶壺以其古樸自然，與茶葉之美感相輔相成，使用時賞心悅目，增加不少情趣，已在台灣大受青睞。鐵茶壺雖非中國古代傳統的產物，但近年來中國經濟發展神速，效法台灣盛行的茶文化，台灣早年從香港及大陸進口的老普洱茶已陸續回流中國，所以中國也隨之發現鐵茶壺之美，風行使用鐵茶壺，也是自然而然的事。

深情的古董民藝品

深情的古董民藝品

我是個天生的嗜古者，自小即崇古好古。小時候住高雄，在求學時代，當地並無任何古董店，只在五福四路有一家照相店裡兼賣古董文物。他店內一半空間擺了幾樣舊東西，我常藉故去閒逛。我既買不起真古董，當時又尚無「民藝品」這個名詞，於是把舊東西都當古董玩。我還曾到垃圾堆尋找老東西，如陶甕或古碗等，也曾到一個拆廟工地撿拾丟棄的花雕片，那時我實在很像個撿破銅爛鐵的人。

有次我到美濃一位卓姓同學家玩，他家是有個三合院的大戶人家。美濃從前是個繁榮之地，文風鼎盛，想必有很多文物，因此我問同學：

「你家有沒有不要的老東西？」

同學想了一下，指著屋外竹林下一塊空地⋯

152

「我們不要的東西都丟那。」

那是一處家族自用的垃圾掩埋場，我顧不得烈日當頭，開始用手翻找。這處垃圾場確有舊物，我找到一些破損的民初青花瓷碗，同學又拿來一支鋤頭借我挖掘，我頓時像個考古隊的成員，但垃圾掩埋場挖開後，散發出一陣惡臭，最後我受不了而停手，也沒挖到什麼完整的東西。客家人生性節儉，東西不壞不丟的。

早期台灣民藝品或原住民藝品，是外籍人士的最愛，這些來台的外交人員、美軍和工程師們收集具有地方特色的民藝品或傢俱，當作駐居海外的紀念品，所以外籍人士居住地區的天母、中山北路很早就有台灣民藝品店了，他們的客戶主要是洋人。當一個社會富裕，一切都現代化後，就會回過頭來吹起懷舊風。台灣經濟起飛，日本柳宗悅

深情的古董民藝品

153

的民藝運動吹向台灣，台灣流行起民藝品風潮，尤其一些中產雅痞，如醫生、設計師、教師等人士，開始愛好起民藝品來，民藝古董店如雨後春筍般設立，我要找尋民藝品，就更為方便了。

我在家中的一座天津櫃上，擺滿各式早期碗盤與罐子，有好幾個粗拙筆觸畫著魚的青花盤、各種樸素的陶甕陶壺、油燈，還有交趾陶像等等。這些古董都是民間使用的，與精緻的官窯古董不一樣。官窯古董是精緻昂貴而不可親近，只有安置在古董櫃裡，或以錦盒收藏在保險箱；而這些民藝陶瓷是有生活感情的，日常可以觸摸或使用，例如陶甕可當花瓶、當門口雨傘缸、當茶葉罐，大陶甕可養魚種荷花，木雕片可裝框掛牆壁、木雕神像當藝術品，筷筒可當筆筒或花瓶，石磨石臼搭配萬年青或加上流水，頓時成最佳造景器材。我平日愛以民初青花魚盤裝盛瓜子，以清末小淺碗茶當茶杯喝茶，我的古

154

董都拿來使用的。用古董杯喝茶，心境自是不同，感覺茶水特別有味。這種民藝品具有常民手工特質，殘留歲月的痕跡，充滿歷史民俗的內涵，每當欣賞把玩或使用它們時，內心覺得特別充實。

古董民藝品甚具親和力，把民藝品融入家庭佈置，為家居增添一點藝術氣息，營造一個古樸簡約的生活空間，曾經是一種室內設計與生活的時尚。但要將民藝品搭配在生活空間，必須要具備巧思與設計的概念，如何使傳統和現代和諧搭配，最基本原則是東西不能多、不能雜，民藝品只是個點綴，背景要單純。民藝品有隱藏其間的常民趣味，價錢又便宜，有人因此而貪多，很容易把家裡變民藝館或資源回收場。

其實民藝品的身份在收藏領域顯得有些尷尬，有人視之為古董，有人認為是舊物，不論如何，大抵是價廉的。但高檔的民藝品也不便宜，價比真古董，只是，能從台灣民藝品中脫穎而出的高檔品不多。台灣民藝中的傢俱，被嗜古者求之若渴；塗有礦物彩的清代物件，其年代早於日治之前，存世相當稀少，其索價甚昂，可高達數十萬元。其實這種古董品體積碩大，肢體及板材寬厚，外形粗笨，只宜收藏而不能實用。而較晚期，

日治時代之傢俱，骨架纖細秀氣，又有玻璃的通透，可溶入現代住宅中實用，較之現代傢俱更有一份典雅氣息。這類日治時代傢俱，以其優雅及實用性而普受歡迎，也被視為高檔貨，而且價錢不貴。

在高檔品中，最具台灣特色的茄苳入石柳傢俱，完整二椅一几者行情達數十萬元，價比紫檀黃花梨傢俱。供奉神明水酒的薦盒，刻工精細或有茄苳入石柳之製作，一件要價數萬元。日據時代的蝴蝶蘭浮雕掛飾，浮雕生動品相優美者，也都要萬元起跳。特殊主體如憨番扛廟的雕刻，要價不菲。最質樸的陶缸甕，有款者也為人重金搜求。近來民藝界人士又愛上了胭脂紅魚盤，而使該盤一盤難求。

台灣民藝品五花八門，有些不甚精緻，甚至看似土拙，愛好此道者卻趨之若鶩。所以民藝是一種感情的執著，也是特味的嗜癖。幸好有錢人不一定喜歡古董與民藝品，不會把稀奇珍寶全都買走，所以一般民眾及販夫走卒才有機會收藏。

古董民藝品價錢便宜，可謂上班族與學生的古董，是多數人買得起的。喜歡老東西的人，都會收藏一些，但這些都只是好玩，這種東西放再久，也不怎麼會增值。民藝有

156

情，台灣民藝品的價值純粹是情感層面的。

現在台灣古董民藝品幾乎退出了台北市場，原本廣州街及永康街口的昭和町市場是台北民藝品的最後據點，但這半年來也都昇級了，裝潢亮麗的玻璃櫥櫃賣起了大陸古董，如精品般地整齊擺置。讓人以為台灣的古董民藝真的在台灣市場自此消失。

在經濟與商業環境上，台北的店租貴，而民藝品價錢抬不高，貨源又短缺，民藝不是好商品。在文化生活習性上，台北人受現代化影響大，住屋空間小，民藝品似乎不合時宜，又不像古董可以保值增值，所以不被追求現實利益的民眾所青睞，導致無法在台北生存。

其實目前古董民藝的重心已轉移和集中到台灣南部，尤其是高雄，成為民藝品的大本營，高雄有幾家不錯的民藝品店，如興仔、楊小姐及阿昇仔等店，沒有去過高雄的民藝品店，很難知道什麼是臺灣民藝的精華。高雄又有全台灣最大的跳蚤市場，多達千攤，真正

老東西的十全跳蚤市場。

自從二〇〇八年經濟不景氣，很多人被裁員或休了無薪假，有人乾脆把家裡的老東西拿出來擺攤，那時候十全跳蚤市場突然擴充了不少攤位。但幾年來老屋老廟可拆的都拆得差不多，眷村改建也已完成，不再有新增的老物件，而且自從垃圾不落地後，古董民藝品就少了很多，現在已無法從垃圾堆撿拾老東西了。也許將來陸續展開的都市更新，可為民藝品貨色增加一點曙光。

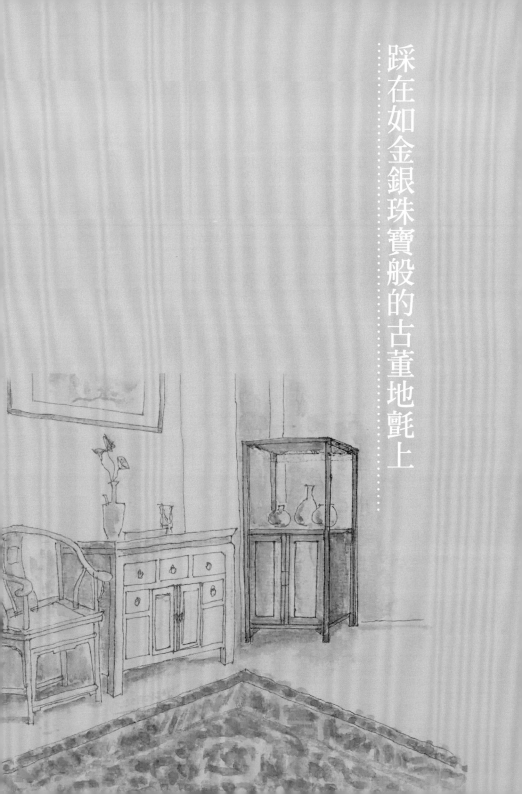

踩在如金銀珠寶般的古董地氈上

踩在如金銀珠寶般的古董地氈上

曼谷下午六點，我迫不及待地從辦公室奔出，馬路上明亮的天空，燠熱中夾帶著汽機車排放的廢氣味道，我搭上一輛摩托計程車，摩托車載著我時而風馳電掣，時而在車陣中穿梭鑽動。曼谷的交通尖峰時刻，擁擠的馬路上只有這種摩托計程車走得動，但沿途卻吸進了不少廢氣。今天我要趕到帕他那干路找古董地氈，因為前天坐車經過，偶然發現路邊掛著地氈大拍賣的紅布條。

在一個別墅社區裡，我找到了這家沒有店招的房子，屋內堆滿了新舊地氈，店主是個皮膚黝黑的巴基斯坦人。我向他表明，我要找古董地氈，於是他拿出一堆老地氈，逐一攤開給我看，最後我挑選了二張圖案順眼的阿富汗地氈。其實至今我對地氈完全不懂，不知如何判斷其價值好壞，更不會分辨新舊。我只能一再詢問，是否確為古董地氈

氈，這位店主也一再保證，絕對是老地氈。他翻開地氈背面，睜著大大的眼睛告訴我：

「你看，地氈背面的圖案與顏色都很清楚，地氈的背面圖案與氈面一樣清晰可辨的就是手織氈，若地氈背面模糊不清就是機器織的。」

可是這樣還不能證明是老地氈，我靈機一動，問：

「假如是古董地氈，能不能給我開保證書？」

「沒問題，但我要花一點時間製作，今天不能馬上給。」店主肯定地回答。

我把地氈買下帶走，但接下來我連打了二禮拜的電話，都要不到保證書，有天這位仁兄在未事先約定下，就直接提了一個很大的皮箱來到我辦公室來，他把皮箱打開，又攤開四張老地氈給我看，說是新到貨。當我再向他要上次的保證書時，他拿出二張空白保證書給我，說：

「我的打字機壞了，請你用你的打字機按我的草稿打吧！」

踩在如金銀珠寶的古董地氈上

161

這種不負責任的態度，明顯地不打自招，他這種作法看似聰明卻又有點愚笨，他皮膚那麼黑，我實在看不出他的臉色是否羞赧或臉紅。

所以我對這二張地氈年代的真實性大大存疑，因為古今中外，只要是高價位古董，就有贗品及仿冒等問題，對於假古董，若是字畫瓷器，我會把它打破丟棄，不想再見，但對於這二張阿富汗地氈，我仍鋪在地板使用，它至少是真羊毛又有點古意的手工地氈。

我是地氈的愛用者，更是古董地氈的迷戀者，多年來家裡鋪了九張大大小小的地氈，其中七張是古董地氈。我踩在古董地氈上的感覺，正如古希臘著名詩人愛基羅科斯（Archilochus）在其劇本裡說的：

「踩在像金銀珠寶般珍貴的氈上是奢侈的，但這種奢侈是偉大的。」

我的老地氈並不奢侈，踩上去也不令人覺得偉大，但擁有一種小而確實的幸福。在生活中，若每天有一件事能夠讓你欣慰，那是很值得的。

地氈能使平凡的地板變得豐富，讓家中冷清的氣氛轉為溫馨。一般人家的室內佈

置，大多只在牆壁上做工夫，如在牆上掛
畫或吊飾品，其次就是在天花板做線板及
裝吊燈，但地板則少裝飾，導致地面往往
單調乏味，令人總覺少了什麼，在視覺上
有不夠穩重之感。

古董地氈在台灣是種陌生、且鮮為人
接受的東西，因為一般人總覺得台灣炎熱
潮濕，不太適合鋪設地氈，又怕它容易藏
污納垢，所以很少人會喜歡它，更不會把
它納入古董收藏行列。事實上，我住在氣
候潮濕的北台灣，又是一樓住家，但長年
來我的地氈並無潮濕長蟲的跡象。

在台灣，一般古董店並無古董地氈，只記得幾年前「亞細亞佳」古董店推展過古董地氈，曾舉辦過一次地氈特展，後來聽說該批地氈被一位收藏家全數買走，往後再也沒有聽說那裡有古董地氈了。此外，若要找古董地氈，只有向極少數的幾家專業地氈店詢問，這幾家店是中東人開設的，他們主要賣中東、中亞的新地氈，但也會有老地氈，等待識貨的客戶上門選購。通常世界上的地氈店都同時賣有新舊地氈，他們對於古董地氈多少有所涉略，深知古董地氈的價值，無不希望能收藏到一張好地氈。擁有名貴的古董地氈，能彰顯老闆的專業程度，能抬高地氈店家的聲譽。

我對於古董地氈的喜愛源自於英國留學生活。在英國，家家戶戶都有地氈，甚至連廁所浴室也鋪地氈，這使居家環境宜人溫馨，即使外頭陰霾寒冷，但屋內還是溫暖的。

有次我到指導教授家吃飯，他家的地氈與眾不同，看得出是珍貴的古董地氈，我雖然早已迷戀古董，但當時對古董地氈仍一無所知，以致於看到教授家的珍貴地氈放在地上被隨意踩踏，感到無比驚訝，尤其還放在容易弄髒的餐桌底下，但教授卻肯定地表示，古董地氈可以這樣使用。後來，我想到如同台灣人養茶壺，把茶壺盤得油亮才是上品；提

琴更要養琴，提琴要常常拉奏，才能把提琴聲音拉開來，所以地氈也要不吝使用，才能使地氈毛髮油亮。我基於對古董文物的喜好，也逐漸地迷上了古董地氈。

我的古董地氈來自世界各地，另有一張是西藏古董地氈，在泰國的古董商場買到的。西藏地氈成熟於十五世紀，在世界地氈領域裡，價值是相當高的。藏氈的優越性在於顏色之美妙，尤以紅色為奇絕，其圖案配色具獨特的民族風格，構圖相當活潑，兼有中國傳統色彩及西域中東形式，搭配中國古董傢俱相當合適。藏氈經緯較粗疏，呈現方折的造形力度，反減少俗艷氣。它又不似天津地氈般呆板老氣，故深得歐美人士喜愛。我這張西藏古董地氈一公尺乘二公尺，是以台幣一萬五千元買的，二年後附近開了一家西藏古董專賣店，這樣的東西已要價五萬台幣，再隔二年，台北亞細亞佳古董店的訂價已達十五萬元。藏氈數量稀少，一氈難求，故價錢飆得飛快。

因為西藏地氈搭配我的中國古董傢俱甚為適當，所以我就特別注意西藏地氈的市場。那時我的香港女同學珍剛好進入一家西藏古董店上班，她是我在英國念書的同學，

她寄來店內西藏老地氈照片給我看，於是我選購了一張一米平方的小氈，有龍有鳳的圖案，這種圖案在西藏是貴族所用，也是較為珍貴的，我把這張藏氈掛在牆壁上當壁氈。

後來，我在上海城隍廟附近的一家西藏古董店看到藏氈，價錢是大陸的行情，對我來說可謂相當便宜，於是我又買了二張西藏老地氈。

我最後買的一張地氈，是在台北天母一家中東人所開的專賣店買的，它是土耳其克榭瑞地區的古董地氈，面積大而不貴，我對此相當滿意。

我雖然擁有那麼多張古董地氈，但家裡面積寬敞，仍然不夠鋪設，所以才會另有二張便宜的現代地氈。這種現代機器地氈使用化學染料，經陽光照射，日久就會褪色。而古董地氈是羊毛及蠶絲手工編織，以天然植物顏料染色，色澤經久不褪，所以我還是覺得，買古董地氈比較值得。

地氈在中東與歐美的日常生活中是不可或缺的東西，手工地氈除了鋪在地面也可掛

在牆壁上，不僅兼具實用與裝飾的功能，更被視為一件藝術品，可彰顯主人的文化品味與生活方式。來自東方的手工地氈與中國的瓷器，被認為是提高西方人生活品質的二大貢獻。

辨別一張手工地氈的良窳，所應著眼的是：美觀、材料及編織密度。編織密度亦即每平方英吋的打結數，結數愈多愈昂貴。

手工地氈是需要耐心與時間的工藝品，一張美麗的地氈可能要耗費數年才得以完成，好的地氈可

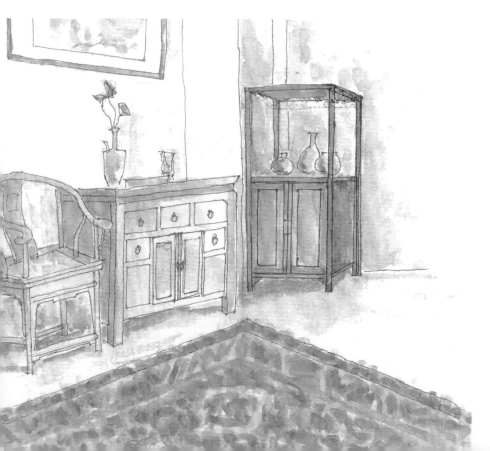

以使用幾十年，甚至幾百年，作為傳家的珍貴藝術品。在世界的古董領域中，古董地氈是一個重要的項目，在世界知名的拍賣會常有古董地氈的專拍，古董地氈的價值始終不墜，是一項能保值增值的古董。

古董燈的生活美學

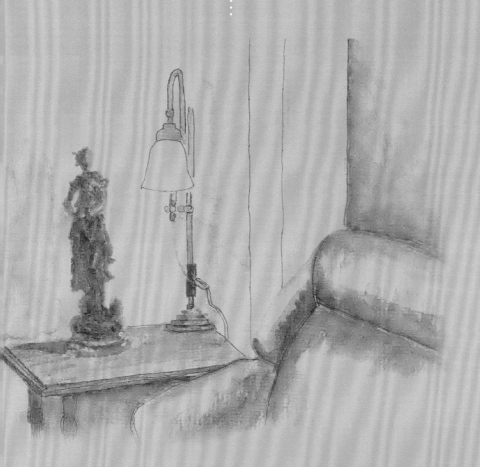

古董燈的生活美學

燭火在中國古代是幽情的象徵，李商隱詩云：「何當共剪西窗燭，卻話巴山夜雨時。」田娥亦有詩曰：「閨燭無人影，羅屏有夢魂。」蠟燭燈火總是充滿詩意的。燈光很是影響人的情緒，白晝色的日光燈在房子裡一體通亮，冰冷死白而乏味，一點情調也沒有。傳統的燈泡接近燭火，具有生命又充滿魅力，展現出陰影的變化，把物體投射得很有個性，具有陰翳美學的照明美感，將夜晚變得絢麗多姿，可謂是光影的雕塑藝術，也如燭火較易引發人們的思古幽情。

此外，傳統燈泡像燃燒般的火焰，暈黃而溫暖，有一股相當幸福的氣氛，讓人有家的感覺。燈光的氣氛既如此地影響人的情緒，但直到有一天，我才驀然發現，家裡的照明竟是普通的日光燈。縱使我屋內擺了很多古董傢俱，但長久疏忽了照明這一環，使得

室內缺少了一種情調，於是才開始找合宜的燈具。講究生活美學的人，在燈光的應用上，除了其明亮度外，也應追求燈光的感覺，並要求燈具的美學與歷史文化的價值。古董收藏也應配合實際使用，兼具裝潢美學的需求。

在中國古董裡，有各式的古董傢俱，但中國燈具就是燈臺，立在地面有一人高，固定式燈臺又可做成懸吊式的，這些燈臺皆有雕花圖案。中國古代燈臺的使用，僅在大富人家才有，所以在古董市場上極為少見，很多古董業者根本從未見過。中國古代壁燈更為少見，上次在桃園一家古董店看到一座烏木壁燈，眾人皆不識，店主還以為是裝香爐之匣。至於像電影《大紅燈籠高高掛》裡的燈籠，雖古意濃厚，實在不宜掛在現代化家居空間，而且光線也過於黯淡。

西洋古董燈與現代家居則有相當的搭配性。西洋古董燈讓我想到歐洲城堡或宮殿裡的水晶燈與銅燈，在晚宴之後，輝煌燈火下的舞會，總是展現著絕代風華。西洋古董燈中我偏好古銅燈，古銅燈主要做成吊燈、壁燈與檯燈。古銅燈模擬蠟燭，裝配著蠟燭形桿及燭火狀小燈泡，有如蠟燭火焰的溫暖，散發出不可言狀的餘情韻味，具明亮的燈

暈，顯現出富麗堂皇的貴族氣氛。古銅燈質感堅硬結實，色澤沈著凝定，黑裡透紅，泛著古色古香的光澤，帶著晦濁的光芒，蘊含了歷史文化的內涵，令人有懷舊之幽情，又有無限想像的空間。

西洋古董燈早就是西洋古董的一個重要項目，甚至有古董燈的專賣店。我懊悔從前在歐洲逛古董店時，竟未曾注意過古董燈。之前在英國留學時，我曾買過一座三燈泡小吊燈，只是英國燈泡螺紋與台灣的燈泡螺紋規格不同，台灣買的燈泡無法適用於英

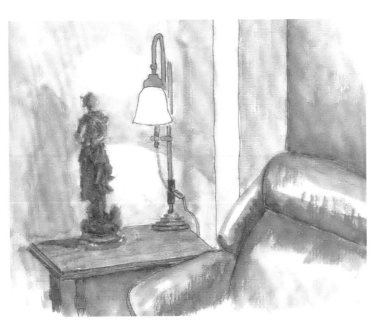

國燈具。我經過多年的苦心尋覓，才找到零件，將之修改成可用款式。

醒悟之後，我開始利用旅行歐洲的機會，尋找西洋古董燈，累積了四次採購的成果，才得以達成心願。第一次是在維也納緒假日露天古董市集，我買了一座六燈泡的枝狀銅吊燈（Chandelier）及二個銅壁燈。本來維也納的物價是很高的，然而這個市集的東西卻特別便宜，約僅一般古董店的十分之一而已，於是我第二天再去搶購，又買了一個更大的八燈泡銅吊燈。但想不到這個吊燈是實心的，重量不輕，又正逢陰霾寒冬的傍晚，這種陰冷氣氛容易使人心情憂鬱，加上我又跑了一整天，精神與肉體都很疲憊，沈重的銅燈幾乎讓我難以提起，雙腿蹣跚幾近癱軟，勉強提到火車站，此時心情已低落到谷底，想到下火車後還有一大段路要走，而我的行李早就滿載，也塞不下這座大燈，愈想愈累，最後我決定捨棄這個笨重的東西，於是就把它遺留在火車站的候車室裡。

我帶回家的這座枝狀吊燈主幹為椎形長柄，在柄末端連結著一個大而發亮的銅球，從主幹還分出數條 S 形的分枝，分枝末端即為燭形插座及焰形燈泡。古銅吊燈的暗紅色澤與壁上金黃色的油畫框正好相互輝映，再加上我的幾座西洋銅雕，這些古董藝術品的

色調相當一致，使客廳透露些許的歐洲古宅氣氛。這種帶著銅球形態的吊燈是十八世紀荷蘭人設計出來的，由於樣式大方耐看，廣受歡迎。荷蘭名畫家維梅爾的畫中即出現過這種黃銅枝狀吊燈，可見得它在荷蘭巴洛克時期就已盛行。十九世紀末電燈發明後，枝狀吊燈形式不變，只是在插座上改款，安裝電線，由蠟燭改為燈泡。枝狀吊燈在現今裝潢上是整個房間的焦點，裝飾功能已大於照明。

第二次大規模的採購古董燈，是幾年前帶外甥遊義大利時，行前特地查出某天在比薩有個古董市集，於是安排在這一天，從佛羅倫斯搭火車到比薩，我特地拉了一個空箱子，果然碰到一攤專賣古董燈的攤位，價錢也不貴，於是買了好幾個銅燈，直到把整個箱子塞到飽滿為止，這一趟旅程算是滿載而歸。

即使如此，因為我房子的面積不小，這些古董燈仍不夠我安裝使用，於是亟思再找機會出國採購。終於在三年前的一趟英國之旅，正巧那時紐渥克有一場世上最大的古董市集，我特地坐了三個小時的車子才趕到那裡，又大買特買了三個箱子的古董燈，包括一個雙層十燈泡銅吊燈，一般吊燈都是可分解的，我在店內就把它分解塞進箱子，如此

才得以攜帶回來。

現在我終於把整間房子裝備起來了，最後卻發現餐桌上面的頭燈還是新式的日光燈，我竟長久遺忘了重要的餐桌美學。餐桌燈除了照亮菜餚的功能外，也具有穩定人心，讓聚集餐桌周圍的家族成員情感更加親密。

另有更抒情的說法：燭光可在餐桌上寫詩。再想到鹿島茂在《巴黎時間旅行》上講的話，就讓我羞愧汗顏：

「沒有一個法國人會採用那種乏味單調的日光燈來照射餐桌。」

「如果還繼續以日光燈來作為照明的話，恐怕把葡萄酒和法國麵包收起來，改吃泡麵還比較適合一點。」

這種講法讓我在這座餐桌上幾乎食不下嚥，必須改換這座餐桌的吊燈，已成為刻不容緩的事了，於是迅速計劃下一趟到歐洲買燈的事。

古董燈的生活美學

175

二○○八年的歐洲之旅，我特地安排了一趟巴黎聖湍古董市場尋寶，終於找到了一家極大的古董燈具專賣店。雖然這家店燈具眾多，各式古董燈皆有，但現在歐洲的物價飛漲，古董燈具也上漲了數倍之多，幾讓我買不下手，但為了餐桌照明的需要，我還是挑了一座八燈泡銅吊燈回家。

如今我在客餐廳掛了三座多燈泡銅吊燈，都是風格一致的巴洛克造型。晚上點亮了燈，燭台的熒熒燈火，就讓我不可思議地感受到一股幸福的氣氛。

此外，我在牆壁上廣設銅壁燈，因為屋內光源不宜集中於一盞燈源，否則那盞燈勢必要極大極亮，才能照亮全屋，若要光源分散，最好就是裝設幾盞壁燈或檯燈，尤其是在角落位置。我還另有三座銅檯燈，銅檯燈是我從小嚮往的夢幻逸品。從前求學時代，學校老圖書館的閱讀室裡，有日治時代留下來的厚重實木書桌，每個座位都裝有一盞古銅檯燈，迷離的氣氛，充滿書卷味，曾讓我為之著迷不已，所以每每看到古銅檯燈，

176

古董燈的生活美學

總讓我目光為之一亮。

燈火的功能不光是照明，更具有超越照明的積極意義，為居家空間營造輝煌又夢幻的迷人氣息，無論是居家佈置或古董收藏都不可或缺。

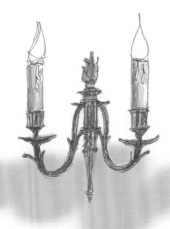

古董的緣份

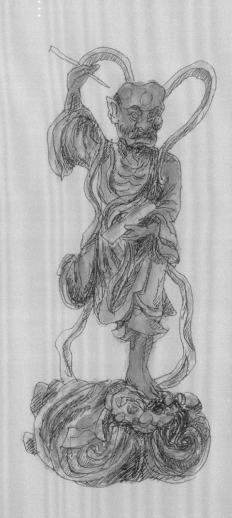

古董的緣份

關於人與古董的緣分，嗜古人士常說：

「古董會跟隨人的，物歸何人皆有註定。」

我就有過這樣的經驗。

一個華燈初上的夜晚，我來到中山北路七段的一家古董店，店內堆滿了傢俱與各色古董，燈光全被舊舊黑黑的古物吸納，顯得陰翳幽暗，我睜大眼睛，努力檢視著每一樣物品。

就在高過頭頂的櫃上，我看到了一尊順風耳木雕，高一尺七，雕刻精美，頭身比例勻稱，雄糾糾的姿態，充滿張力，在中國的人物雕塑中很少有如此精鍊的。座側文字顯示湄洲媽祖廟道光年間，說來已有一百五十年歷史了。唯一可惜的是尚缺一尊千里眼，順風耳與千里眼在一起才能成對。但我還是把順風耳木雕買下來了，畢竟中國人像木雕中，立姿武

180

身又如此精美者極為少見。千里
眼與順風耳乃媽祖身邊的護衛，
其故事來源的傳說甚多，千里眼
係眼觀宇宙萬物，順風耳則耳聽
世間眾音，他們是一同輔佐媽祖護
佑萬民的示現降魔金剛像。

　這尊順風耳的衣著上漆，
是漆線浮雕。所謂漆線浮雕就是
在木雕品上貼上漆線，形成浮雕
式樣的線條。其線條突出明顯，
是中國神像塗漆的做法之一。這
種傳統民間工藝的工法，係當神
像雕刻完成之後，以黃土溶於水

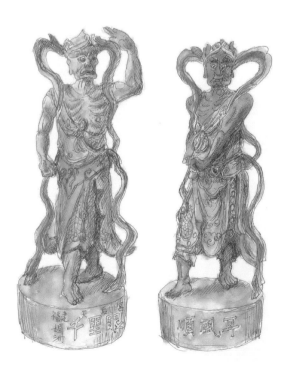

181

膠，均勻地刷在神像上當做底漆，再用延伸的漆線往神像打圖案，完成漆線浮雕。復以乾漆整體塗刷，最後安金上色。

順風耳買回家後，我越看越喜歡，心想著：「那千里眼流落何方呢？若能找到祂，就很完美了。」

人若買到好古董，就會提昇買古董的信心與興趣。內心懸念著千里眼，於是隔了一個禮拜，趕到淡水的古董店尋找。當時淡水有多家古董店聚集，也許千里眼正在附近的那家古董店呢！趕早趕快找回來，要不然到了收藏家手上，就找不回來了。當然，這樣的想法有點不可思議，天下那有這麼巧的事？

好巧不巧，只逛到第三家店，就看到了千里眼立在眼前，我心跳加急，但

儘力穩定情緒地問：

「這尊雕刻多少錢？」

老闆娘：「這尊是千里眼，二萬五千元。」

「一萬七千元好嗎？可惜缺一尊順風耳，不成對，不完整。」

老闆娘：「好啦！給你！」

如此戲劇性地將順風耳與千里眼湊對成功，說來有點不可思議。有朋友說順風耳與千里眼會自己尋親，透過我相聚了，也是跟我有緣，在我家落腳。古董與人都是有緣份的，你可以說找到了你的古董，也可以說是古董找上了你。

同樣的道理，該你的就是你的，它會等你來；不是你的，即使下了訂單，也會丟失。上次，我曾在古董店選了一座天津櫃，那是我見過最美的天津櫃，除了已和老闆談好價錢，又在櫃上用粉筆寫上名字，然後回家等待交貨。想不到，第二天竟接到老闆來電，說這座天津櫃硬被一位客人搶買走。痛失漂亮的天津櫃，讓我懊惱多年，看來是我跟這座櫃無緣。

最近有位古董店老闆要求我拿出一些文物讓他賣，他到我家來選了一批東西，其中包括一尊魁星，我收藏眾多，平常幾乎忽略這尊魁星的存在，也早已遺忘了祂的面貌。

可是當我躺在床上，卻一直想到這尊魁星，入睡之後，在夢中也夢見祂，然後悠悠醒來，昏昏沉沉中始終是這尊魁星的影子，好不容易入睡，卻很淺眠，又很容易甦醒過來，無論是窩寐之間都在想這尊魁星，天已漸亮，整夜沒有真正的睡眠。這是我從未有的現象，以往再怎麼失眠，最後總會因疲倦而入眠。昏頭昏腦地起床後，我終於想到，可能是這尊魁星來入夢，祂在提醒我想要回家，不想被寄賣。我決定去把這尊魁星要回來，日後要擺在我書房。

於是我當天趕去這家古董店，向老闆說明緣由。老闆也同意這件事，馬上歸還給我。他說：

「我深信這種古董的緣份，過去，某一件古董要等那一位客人的話，我再怎樣賣都賣不掉，直到那位客人出現，古董文物註定是誰的就是誰的。」

我這尊樟木雕刻的魁星高二十五公分，表現的是「獨佔鰲頭」，祂一腳後翹如大彎

鉤，另一腳踩在鰲魚頭上，鰲頭面似龍頭而有魚身，鰲魚在浪中翻滾。祂右手高舉執朱砂筆，表示正用朱筆點中考生的名字，另一隻手則拿書，魁星與鰲魚皆上金漆，只有飄帶與浪花是上藍漆。

過去我曾很喜愛魁星，到處尋覓，因為我認為祂是文人的守護神，我可以擺在書房。祂的姿態又是最美的，中國的神像或佛像大多是端端正正地站立或盤腳端坐，只有魁星是轉頭擺腰，又舉手執筆並抬腳踢斗，另有曲折飄帶，可謂姿態多端，是構造最為複雜的中國神像雕刻。早期在古董市場很難得看到魁星，我共買了三尊，只是因為在後期看到的，都比前次買的漂亮，所以我一再重覆收購。

魁星係主管文運之神，古人傳說侍奉魁星爺可以保佑書讀得好。因此古代的讀書人大多以魁星作為守護神。不少學子在自己的宗室廳堂里供奉魁星爺的塑像或畫像，以保佑自己的考運亨通。

魁星是悲劇的角色，根據民間的傳說，魁星爺在生前奇醜無比，不但生了一張滿臉

斑點的麻子臉，也是個跛腳的人。雖然魁星爺奇醜無比，但他人醜志不窮，發憤用功，居然高中科舉。皇帝當面殿試時，曾問他的臉上為何生有許多斑點？答曰：「麻面滿天星。」再問腳為何跛時，復答曰：「獨腳跳龍門。」雖然考試獲第一，但因長得醜，皇帝竟拒接見，魁星爺悲憤之餘投河自盡，想不到被鰲魚救起，昇上天而成了魁星。

古董與人是有緣份的，這種說法流傳已久，物有物緣，人有人緣。緣份未到，不能勉強；緣份已過，強求無用。

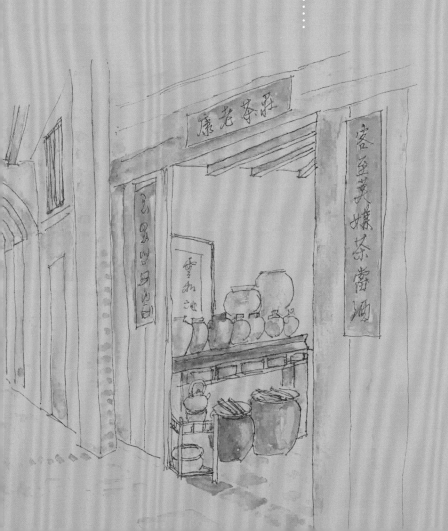

三峽古董店

我每隔一陣子就會到三峽、大溪的老街逛一逛，這種老街最適合尋寶。這天到了三峽老街，首先在一家店看到一個老陶缸，直徑有五十公分寬，大開口圓滾滾的，沒上釉，陶土夾細石子，俗稱石質陶缸，據說至少八十年歷史了。老闆說，從沒見過這種款式，我也是第一次看到那麼大的缸沒上釉的。這年頭流行本土文化，市面出了幾本陶罐的書，對這種通俗的生活用品，用美學與文化的角度來研究，探究它的造型、製造師傅及窯廠的落款等，有人專門收集並出書製作月曆，將它提昇至文化與藝術的領域，再以品味鄉土的感情，細嚼出它的味道。突然間大家都發覺它的美感與價值，比從前民藝品的流行更精緻了，當然價錢也隨之高漲。

古董這東西以稀為貴，而且大開口的缸很好利用，適合養金魚或種荷花，我沒經

多少思考就決定買了。當兼賣茶葉的老闆將茶葉倒

出，問我：

「你要這陶缸做什麼用？」

我才發現原來缸裡有裝茶葉，這是一個相當乾淨

的陶缸，我若拿來養魚種花弄髒它，實在太可惜了，

而且也不能讓老闆知道我有這個念頭，是很傷人心

的。我馬上改變念頭，忙不迭地回答：

「裝米或茶葉啦！等回家再看看。」

反正先買回家再說，在家裡先把口封起來保

持乾淨。後來我迷上普洱茶，就把這缸拿來養普洱

茶，買了一大堆丟進這陶缸裡儲藏。

這家賣甕缸的隔壁是個古董傢俱店，我看見一

個中型書架，線條簡潔，構造單純，是檜木做的，

應是本省五十年前之物。每回我只要看到書架就喜歡，很難抗拒的，尤其這年頭檜木已成國寶，新檜木是沒有的，即使舊檜木也貴得像什麼似的，前幾天去舊木材行選一塊舊檜木板，我雙臂長的竟要一千三百元，讓我一時買不下手。而這個舊書架要價二千元，我忘了殺價就買下。

這天買的陶缸與書架雖是舊物，但都屬民俗藝品等級之物。雖然我浸潤在古董文物的世界多年，但仍然鍾情於民藝之美。

事隔多時，在三峽老街隔鄰的大馬路上，我有天發現了一家古董店，印象中那街屋不是什麼特別的店，應該是新開的，便毫不猶疑地推門進去。店裡老件與新藝品皆有，基本上大部份是老東西。店主黃先生相當親切，我們很容易就聊起來。我好奇問他，為什麼想開古董店？

「我跟別的古董店不一樣，別人都是先對古董有興趣，收藏多了，再來開店。我則是為了開店做生意，原本不知要賣什麼，古董店是朋友建議我開的。我想古董店跟三峽

190

三峽古董店

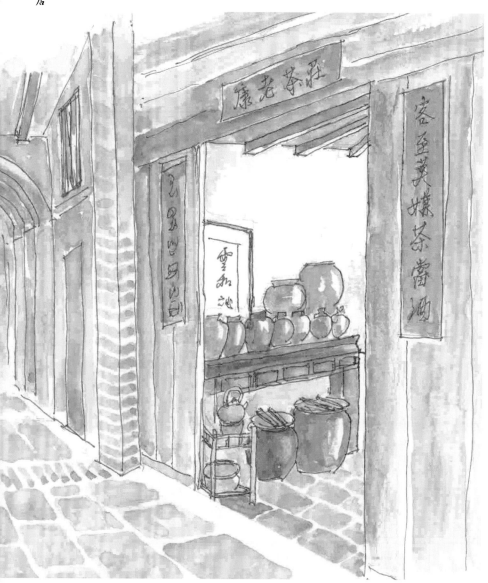

老街的形象接近，是適合地方特色的業務。」

「我原本是做商業雕塑的，但後來產業環境不變，靠接案子無法維生，不得不改行。」

我再繼續問，究竟到那裡找貨，怎能說開店就有東西？通常買進古董都像尋寶一樣，尋死覓活好不容易才能找到一件，要有一屋子的貨，可不容易的。

我先推崇他：「之前你有辦法接案維生，已經很厲害了。」

他笑說：「這很簡單，只要店一開，就會有古董販仔主動拿東西來推銷，有同行要讓貨，也有收藏家邀我去他家看收藏，其實只要有錢，不怕沒貨可買。」

我在店裡巡了二趟，有些陶甕古樸，很是不錯，但仔細想想，這種陶甕民藝品我已不少了，好雖好，但又不易脫手，要適可而止。最引起我注目的，是一件酸枝小提箱，是上好酸枝製造，極為厚實沈重，這是市場的熱門貨，行情價應有一萬元，店主開價八千元，我殺價七千元立刻成交。

三峽老街重建完成之初，曾有幾個懷抱理想的人開設了古董店、藝術工作室及茶藝咖啡屋，一時讓老街充滿了人文藝術氣息，確實跟三峽老街的形象接近，適合地方特色。其中有一家賴老師開的古董民藝店，令人印象深刻，地面鋪墊著店主喜歡的檜木板，店內有許多茄苳入石柳的几椅、礦物彩的花柴、磚胎及陶罐等台灣往日常民用品，台灣原味質樸誘人，充滿著尋根的感情。就像一般古董的愛好者，講究生活的品味，他店內也收藏了茶葉、老酒及沈香，這些都是古董業者附帶的生意。但因三峽老街改建後，租金突漲。這些曾有高理想的古董店及藝術工作室，曲高和寡，不出半年，紛紛關閉，取而代之的是小紀念品店，如童玩、刮痧、公仔、檜木粉及精油等等。他們的貨源來自中國大陸與東南亞，價錢在百元上下，整條老街幾乎家家都是類似的小店，而幾個有老街的鄉鎮如深坑、大溪及三峽，也都彼此相似，大家都賣這種工廠大量生產的小紀念品，而少有地方色彩。但這不能怪他們墮落，商家求利，以市場為導向。台灣遊客錢願花在吃喝穿等物質面上，不願花在精神面上，通常願買的藝品僅百元上下。

基隆河畔的古董店

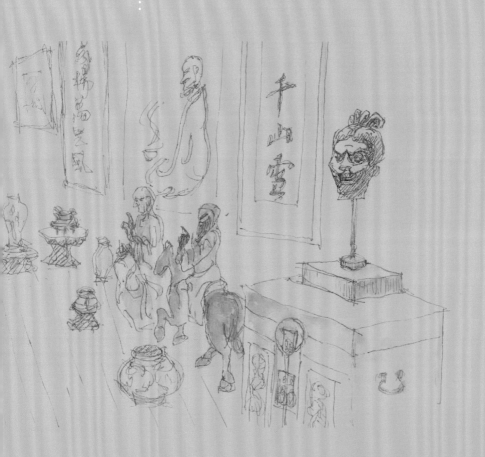

基隆河畔的古董店

良仔的古董店靠近基隆河畔，騎樓廊簷透進些許光線，把這間店烘托出一片古意。這家古董店的店面相當小，四周是白色的石灰牆壁，沒擺幾樣東西，所以店內相當明亮。一般的古董店總是幽幽暗暗，因為古董都是暗色的，若店內擺上幾件大型古董傢俱，牆壁再掛個擺飾字畫，整個屋子就會顯得陰翳昏沈，客人進屋後還須在古物間穿梭，如入迷魂陣。而良仔的古董店就是那樣單純，一進門就可直達他座前。

良仔總是一臉興奮，笑嘻嘻地抬頭招呼：

「啊！來坐啦，好久不見了，來來來，來喝茶。」

然後又輕鬆地問：「最近都在玩什麼古董？有買到什麼好東西嗎？」

「沒有買什麼啦！」

我雙手一攤，裝出一副無可奈何的表情，因為既沒在這裡買東西，總不能口沫橫飛地說，在別家店買了多少又多少吧。

我發現他座位後面有一尊木雕魁星：

「你這尊魁星多少錢？」我迫不及待地想問價錢。

在眾神像裡我獨鍾魁星，因為祂的姿態最多端，又是書生的保護神，放在書房最是適當。我一直希望有一尊魁星，可是偏偏魁星又少見，所以一見到這裡有一尊魁星，讓我瞬間眼睛一亮，如獲至寶。

「這尊我也很喜歡，暫時還不賣，

也許隔一陣子，等我欣賞夠了再說，抱歉啦！」我聽了有點惋惜，但也不再多說，既然店主當寶貝，若央求他脫手，可能所費不貲。

這時良仔手裡正拿著一塊木枕，說道：

「你瞧，這塊的味道多好，皮殼好美喔！」

我接過手，仔細端詳這塊木頭。這是塊樸拙的木枕頭，棕褐色，因多年的使用而磨去了稜角與邊緣，木紋突顯，被撫摸得滑

碌碌，因油脂自然滲入其中而散發出一種光澤。在一般人的眼中，這只是一塊普通的木塊，可是在嗜古的人士眼中，這是有歲月痕跡的文物，散發出歷史文化的氣質。

我心想：「良仔真有眼光，從一塊簡單的素木塊，看出它的味道，是個有禪心的人。」

我喜歡踏進良仔的店，除了他親切客氣的態度外，也是由於他的貨品。其實他的古董並非精緻高貴之類，但皆古樸芬芳，耐看有味。他年紀輕輕就能開設古董店，我甚感佩服與好奇，趁此機會請教他一下古董業務。我對於古董店甚有興趣，希望有朝一日也能開間古董店。

「嗯！這塊木頭氣味真好，你的品味與眼力不凡，你接觸古董很久了吧？以前從事什麼行業？當初是怎樣踏入古董業的？」

因為像我這種上班族的人，生活作息拘束不便，還要忍受上司的頤指氣使，很快就有了工作倦怠症，而希望能為自己而活。我相信大家都會有一個美麗的憧憬，夢想將來做什麼事，或開個什麼店的。

而我多年的夢想則是在基隆河畔開間提琴工作室兼古董店，浸淫在古董文物與音樂之中，古董店的客人不需多，在沒有客人時，我就專心製造提琴，既可做生意又可兼做手工藝，確實是令人嚮往的築夢事業。

他笑著說：「哈哈！我以前也是上班的人，喜歡玩古董，買了不少，最後乾脆就跳出來開店，想說從事有興趣的行業，生活也比較自由。」

在他店裡從沒碰過別的客人，老實說，我還真替他擔心，既沒客人又沒幾樣貨品，怎能以此維生？

「收支足夠生活吧？」我再問。

「差不多啦，其實古董這行業只要做三個客戶就夠了，三個客戶每月跟你買一、二件東西，你就賺三、四萬元了，不比上班差。」

「你既要找貨，又要顧店，一定很忙吧？」

「還好啦，淡水這裡的古董店大多老闆自己顧店，很少請店員的，古董店也不需要天天開店，我有時到中南部批貨，店門就關起來。」

有一次我在另一家古董店內，跟幾個客人圍在老闆桌邊，正在欣賞老闆拿出來的幾塊玉器，老闆看到玻璃門外有人影，原來正是良仔要進來，於是他趕緊說：

「快收起來，快收起來！」

我們很奇怪，立刻追問原因，老闆怒氣沖沖地說：

「良仔那麼沒行情，我東西為什麼要給他看。」

後來才聽說良仔愛殺價，每次進貨總要給人家殺個很低的價錢，八萬元的東西，硬要人家八千元賣他，人家的珍藏在他眼裡竟那麼不值錢，這是很傷人的，所以人家氣得牙癢癢的。

有個古董業者說：「像他這樣精打細算的人，是找不到好東西

201

的，人家的好貨色根本就不會拿出來賣他，做人要大方一點，才有機會買到好東西。」

我既然常來良仔這裡逛，總不能每次都不買東西，我想挑一件不貴的來建立交情，方便以後能來喝茶聊天。終於在他櫃子上，看到一隻櫸木雕刻的小獅子，外殼暗沈，一看就知道是很有年代的，模樣不俗又甚為樸拙可愛，很有味道，雖然不是手工精細的雕刻品，但像這樣的東西，最為耐看。

良仔向我要價五千，他說：「別人給我殺四千，我不賣，我進價就已經四千了。」

他又憤憤不平地說：「之前老趙叫我二千讓他，真沒行情！」

言下之意要我替他評評理，原來小氣良仔也有受辱的時刻，他講的那個老趙也是以節儉聞名的古董同業。

我笑著問：「既然老趙對成本的認定都那麼低，那他貨品賣出的價錢是不是也是很低？」

「哦！那可不會喔！他行情都很靈光呢！」

看來他們二人半斤八兩，誰又能怪誰？不過，也許就是因為他們嚴謹的成本控制，才在古董業不景氣的期間，得以存活至今。

以良仔的業務風格，他當初會以高價四千收購這隻小獅子，我實在有點懷疑，但我還是掏出五千元買下這隻小獅子，我回家查書本圖鑒，依其造形風格，發現這隻小獅子竟是明朝的。我把它擺在書桌上，正好搭配我月亮星座在獅子座的本命。

深入民間的古董販仔腳

深入民間的古董販仔腳

古董販仔腳是古董的第一手買賣者，他們大多是沒有店面的古董生意人，但都有一輛小發財車供找貨與跳蚤市場擺攤之用。他們經常在外面跑貨，所以叫「販仔腳」。

台灣的古董販仔大多經手台灣民藝品，因為台灣民藝品產自台灣本地，不必仰賴大陸進口。古董販子是要勤於奔波的人。所謂早起的鳥兒有蟲吃，他必須積極主動地跑拆舊屋者及廢物回收站找貨，更有些具業務性格的古董販仔，會穿梭在鄉村老屋間，積極尋求屋主讓售老傢俱舊文物。古董販子也要經常跑古董店，把貨賣出。

有些古董販子的人生目標是將來能開家古董店，只要每天坐在店裡跟人家喝茶聊天，就能輕鬆做成生意，而貨物自會有別的販子自動送上門來，從此他就不需再東奔西跑了。

有的古董販仔本身就是廢棄物清理業者，有次我在善化牛墟逛舊物攤，看到一組奏

樂的天使小錫人，精緻而生動，我好奇端詳這西洋玩意兒：

「這是西洋的？台灣怎麼會有這款民藝？」

「這是美國人的宿舍清出來的。」

「所以你是向販仔腳收來的？」

「不是喔！這是我親自去美國人的宿舍清出來的，我就是販仔腳，他們那些古董店攏來我那裡拿貨的，連收藏仔也直接來找我。」攤老闆驕傲地笑說。

古董店多，而販仔少，所以在交易過程中，販仔常較強勢，貨價也由販子

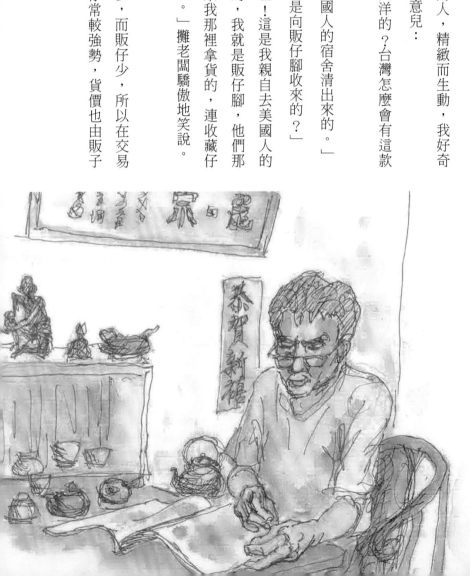

決定，古董店若不從或愛殺價，販仔下次可能就不願再送貨來了。古董店也深知此道理，常不敢殺價甚至還出個好價錢，跟販仔交陪感情，希望販子能優先提供好東西。販子也很聰明，若有一件好貨，他會把幾件爛貨湊在一起統售，乘機把爛貨推銷出去，而那些爛貨若在古董店，可能永遠也賣不出去，但為了買進一件好貨，不得不忍痛收購一些爛貨。所以古董店對於古董販子真是又愛又恨。

但也有古董商不跟販仔腳進貨的，做高檔古董民藝的高雄興仔就說：

「我從不跟販仔打交道！百件難得一件好東西，我只跟收藏家及同業進貨，只有最好的

我才要，這樣比較快啦！」

古董販仔也有女性，據高雄打狗民藝店的女老闆說，她們店多年來有一位阿婆供貨，阿婆總是到鄉下老屋挨家挨戶找古物，將收到的東西全部交給她，這位阿婆可說是古董江湖中的女中豪傑。

古董業者最愛聊天，朋友聚在一起就是喝茶聊天，談些古董逸聞，猶如白頭宮女話當年，總是有聊不完的話題。古董店與古董販仔腳的交易，曾有很多令人津津樂道的故事，讓古董業者一再回憶敘述。台北淡水雄仔的古董店大部份是台灣民藝品，因為雄仔有畫師的背景，對美術品也有相當的興趣，常買進賣出一些油畫或水墨畫，而販仔們也都知悉他的這項專業，一有美術品，都會先送到他這裡來。

那一天我們到雄仔的店裡，一踏進他的住家兼店面，就被拉到茶桌前，他馬上泡一壺老人茶待客。古董業者都有一套茶具在桌上，電壺一壓，不到一分鐘，水就開了，小紫砂杯的熱茶馬上遞到你面前。大概是太久沒有客戶上門，雄仔的眼中閃爍著光芒，回憶起舊日時光，又滔滔不絕談起一件他的得意之作，其實他忘了，這故事我早就聽他講過⋯

「有次，一個販仔通知我去看一幅油畫，是人家拆屋，從閣樓搬出來的，是一幅陳澄波六十號的油畫，用麻布袋包裹著，我想大概是十幾年不見天日，保存得非常完整。」

「這是我見過最完整的陳澄波油畫！」雄仔紅著臉，興奮地強調著。

陳澄波是台灣本土早期畫家，他的油畫極具個人風格，日治時代曾在日本帝國展獲獎過，當年為二二八受難者，被國民黨視為罪犯，因此他的畫作無人敢展示，以免被控通匪之罪，所以這幅油畫上的陳澄波簽名還被刮除，再以麻布袋包裹，並偷藏在閣樓。如今解嚴過後，陳澄波的作品大受肯定，已是台灣行情最高的畫家了。

「這幅畫簽名被刮掉，但隱約可見陳澄波的名字，確定是真品，販仔開價五十萬。」

「我跟販子說：『簽名都破壞不見了，價值大減，假如簽名還存在，我照價給你啦！』於是我給他殺到四十萬元。」

「但販仔也不肯太讓步，最後以四十六萬元成交，我本來要開票子的，票子都開好了，但販仔卻堅持要現金，我怕販仔反悔，立即趕回家向人家借錢，才把畫拿回來。」

隔天雄仔在家門口清除油畫上的灰塵，才打開麻布袋，正好遇上一位同行來訪，被

他看到，立刻要求收購，最後以一百二十萬元成交，雄仔笑著說：

「灰塵都不用清了，同行馬上帶走。」

看來，雄仔多年來一直陶醉在這件事上，連做夢都會偷笑。

不待他講下一個故事，我喝完手中的一杯茶，連忙起身：

「我先逛逛，看看你現在有什麼好貨。」

「好吧，你隨意看。」

雄仔房子一、二樓是古董展示場兼客廳，由於私人收藏與販賣商品雜置，居家與商場同處，我們都分不清那些東西是可賣商品，那些是非賣品的私人傢俱。寬闊的地板擺滿了古董傢俱，有各式桌椅櫃，留著一條像迷宮般的走道，在窄狹的空間內，有時要側身惦腳才能擠得進。幸好我早走遍各式古董店，很習慣於這樣的參觀方式，否則會令人遲疑，是否允許在裡面亂闖。在這些古董桌上則又擺了一些小古董，如佛像、交趾陶及竹木雕等。

雄仔的交趾陶收藏在業界是知名的，他對這種民俗工藝品有興趣，台灣各地

211

拆廟的人會把拆下的交趾陶送來。雄仔的東西太多了，連牆壁空間也不浪費，掛了很多水墨畫、油畫及雕花板等。地面桌子下又錯置了好幾個陶甕及石雕，雄仔的石雕貨色在業界也小有名氣，他在附近另有空地堆放石雕，幾年前古董石雕景氣好，台灣有幾名石雕收藏大戶，競相收購石雕，雄仔曾是主要供應者，從中獲得不少利潤。

我問雄仔：「這年頭還有古董販仔嗎？」

雄仔搖搖頭，不勝唏噓：「唉呀！現在早就沒了，台北的老屋該拆的都拆了，可能南部還有一些販仔吧！」

看來，雄仔再也沒有天方夜譚的淘寶撿漏機會，真是可惜。今日台北老屋及眷村已拆得差不多，一般人家也少有舊貨可丟了，以致於北台灣的民藝品貨源無繼，古董販仔自然消聲匿跡，民藝品店也陸續收攤，販仔與古董店的愛恨情仇自然劃上句點。忠誠的民藝人要淘寶，可能要轉去中南部尋覓了。

古董阿坤，一個古董業者

古董阿坤，一個古董業者

現在的古董市場，台灣民藝品越來越少，中國大陸古董則越來越多，逐漸有很多年輕人介入了這個市場。這種現象跟我們的認知有很大的差距，我以為古董是需要豐富的知識與閱歷，才有足夠的眼光作鑒賞，所以從前古董店的老闆都是上年紀的人，但今日年輕的古董店老闆舉目可見，但這些年輕老闆的膽識也不同，他們深入大陸各地，大舉收購古董，以貨櫃進口，並號稱每月固定進口二、三批貨櫃，他們貨櫃進關後，再通知古董店同行及老客戶來批貨。

阿坤是個年輕的古董業的朋友，才二十餘歲，既抽煙又吃檳榔，遠在台灣以貨櫃進口古董之前，他即在海上走私古董，他們用漁船走私古董從淡水上岸，古董在他們眼裡只是個貨物，不是個無價之寶，只要有合理利潤即可拋售，所以他的價錢與一般的古董

店相對地便宜，古董店紛紛來向他批貨，我自然也成了他的客戶，他的店是我跑得最頻繁的一家古董店。

八十年代晚期，台灣撤消外匯管制，兩岸來往也漸頻繁，台灣的古董業者直接進入大陸找貨，並發展出轉口貿易，古董以貨櫃轉香港進台灣，不必再走私了，這時候，最大宗的古董是古董傢俱及花雕板，阿坤也搶得古董進口貨櫃先機，源源不斷地把古董傢俱運到台灣，他的專長就是古董傢俱。

一天夜裡，我接到阿坤的來電：

「我明天中午有一個貨櫃會到，你可以過來看看。」

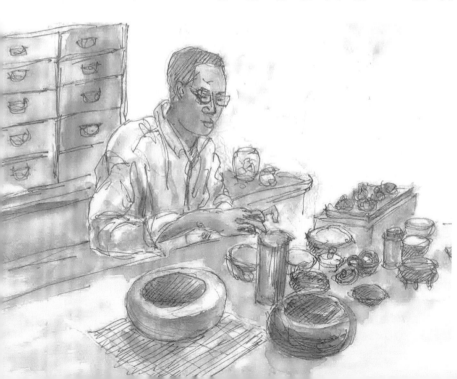

下午二點，我到阿坤的店，遠遠就看到門口有一個貨櫃，貨櫃裡的木箱都已搬到店內，大部份的木箱都被打開，古董也搬出來，店內有六、七個人忙碌地拆其餘的箱子，他們不是工人，而是各地古董店的老闆或老闆娘，他們看到好的東西，立刻用粉筆寫上名字並放在角落，再用個私人東西壓住，以免別人搶走。

這些古董店老闆都有很好的眼力，判斷力快，好東西不加思索就拿走，但古董美學涉及個人喜好及眼力，有時候也會看走眼，遺珠在所難免，所以他們一面拆箱，一面緊張地看著別人拆的箱子，看看是否有落網之魚。

有些東西我也很喜歡，但箱子是別人開的，別人先下手了，我只有望眼興嘆，讓我悵惘不已。

我向阿坤說：「好可惜喔！我中意的東西都被別人拿走了！」

阿坤：「不好意思啦！你來得太晚了，有人很早就來等了。」

「好吧！下次貨櫃進來，記得再通知我！」我下次一定提早來等待。

隔了三個禮拜，阿坤又通知我新貨櫃要來，我提早吃午餐，中午十二點半就到他店裡，竟還有人比我更早來的，有三個中年人已坐在長條椅上喝茶聊天，聽起來好像是桃園、新竹地區的古董業者，早上從家裡出門，中午前就到阿坤店裡了，他們深知早起的鳥兒有蟲吃，然後就在阿坤的店裡吃便當，等候貨櫃的到來，他們聊得很起勁，一位穿深咖啡色上衣的老闆興高彩烈地說：

「上次我選的那張圈椅跟畫桌，我運上車後，沒有回家，就直接載到許醫生診所，許醫生放下病患出來看一眼，就要了，哈！馬上付我現金。」

一旁的年輕業者：「太狠了吧，東西沒下貨就賣掉，貨款沒付就先收現。」

阿坤被提醒：「喂，你錢都還沒有付我呢！」

一位穿白襯衫年紀稍大的先生也欣悅地說：

「上次我把所有的古董櫃子通通掃走，運了一大貨車，一個禮拜內都轉手給南部的同行，這種大東西，南部好銷，南部的透天厝地方大，喜歡買大件物。」

原來這些業者都是自己開貨車來的，古董業很景氣，大家都賺了不少錢，大家口沫橫飛地沈緬在獲利之中，興奮之餘，也不避諱業務機密。

他們應該感謝阿坤，阿坤深入大陸各地，接洽當地古董販子，選貨運到他廣州的工廠，聘人整修，再裝櫃轉口香港到台灣，技術性高，辛苦又冒風險，但他卻賺得不多，

而這些台灣業者做得輕鬆，卻賺得比他多。

阿坤咬著檳榔，私下無奈地對我說：

「可以吃飯就好了，最主要是我沒有資金，東西不能久放，東西一來，就要馬上出去轉現金，所以價錢抬不高。」

在等待貨櫃中，是令人期待與好奇的，大家無法猜測今天會有什麼古董，是傢俱？石雕？木雕？花窗板？古董真是個夢幻的物品，買古董就是有這種刺激性與樂趣，在價錢上，我相信以阿坤的作風，價錢絕對便宜。

等了一個鐘頭，陸續有業者來到，貨櫃也來了。這次的東西大部份是天津櫃跟石珠，石珠就是房屋大柱的石基，我正想要一個天津櫃，這時也讓我搶到一個漂亮的天津櫃，它的銅配件花樣精美又特殊，極為難得，我趕快用粉筆寫上名字，並告知阿坤⋯

「這個我要，多少錢？」

「算你八千元好了。」

「好！等你忙過後，送到我家。」

可惜我沒有開貨車，不然就馬上搬回家。

第二天，我在辦公室接到阿坤的電話⋯

「很抱歉啦，你那個天津櫃被人搬走了，有一個古董店說那個是他的，我跟他說人家已先買了，但是講不通，講到要打架，被他硬搶去了，現在怎麼辦？」

我聽了很惱火又跳腳，痛失天津櫃，那麼漂亮的櫃子到那裡找？唉！真是欲哭無淚⋯

「怎麼這樣呢？．我有寫名字在上面啊！」

天津櫃已被人搬走了，生氣也無濟於事，只得問：

「還有沒有天津櫃？」

「這裡還剩一座，很普通還有損傷，你要不要？」

「好吧，就給我好了」我不得已地答應。

那麼好的古董傢俱，明明已到手了，竟然還會得而復失，真是有緣無份。人與古董是有緣份關係的，是我的就是我的，不是我的，就不是我的，無法強求。

古董美女

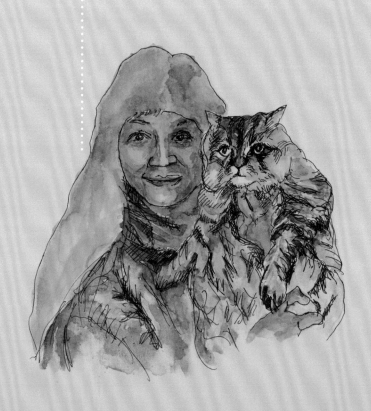

古董美女

愛好古董的女性鳳毛麟角，遠少於男性，平日我逛古董店或跳蚤市場時，絕少碰到女生。即使有喜歡古董的女生，她們也大多喜歡玉石、刺繡及梳簪之類的女性古董飾品，這類文物大多件小而為女性專屬用品，我們不妨把這些女性化的古董稱之為閨秀古董。

雖然在古董店也常會看到女性，其實她們大多是夫唱婦隨的老闆娘或受雇的女店員。真正的古董店女老闆大多是賣閨秀古董的古董店，店面通常不大。幾個我熟識古董店女老闆，例如麗水街珍藏古董店的吳小姐，她的專長是玉石與刺繡，她的客戶也大多是女性。

據說她從前上班時代，就喜歡古董，跟其他古董商一樣，東西買多了進而開店。

可是在台灣古董民藝界卻出過不少引領風騷的巾幗英雄，她們憑一己之力開創出來的事業，堪在民藝商業史上留名。

古董美女

屏東縣的楊媽媽在古董民藝業界是最為資深與盛名的,她開業二十多年,台灣大多數的古董民藝品店都曾來向她批過貨,在業界是無人不知的人物。楊媽媽有豪邁不羈的個性與商業活力,也善於經營人脈。她當年開著小貨車全台灣尋貨,南北日夜奔走,在民藝第一線上衝鋒陷陣。每回她到中北部熟識業者處,大家隨即搬出好酒,把酒言歡,楊媽媽的酒量也是傲人的。楊媽媽的古董眼光犀利,口才又好,但卻不會對同行刻薄砍價。她隨身的得力助手,體貼的郵差老公說:

「她最大方了,大家都說她是大好人。」

楊媽媽之前曾生了一場大病,以為古董事業不可能再經營了,所以散盡庫存。很幸運地身體逐漸從病中復原,本想東山再起經營古董民藝,卻發現貨源竟如此短缺,於是退守屏東里港老宅,只做小量經營。

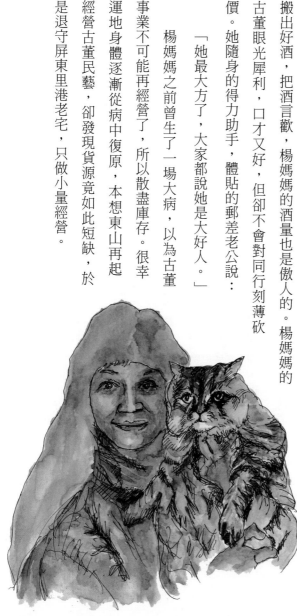

223

楊媽媽還告訴我，古董販仔也有女性，她店多年來有一位阿婆供貨，阿婆總是包計程車到鄉下老屋挨家挨戶找古物，將收到的東西全部交給她，她認為這位機靈活躍的阿婆，才是古董江湖中的超級業務員。

楊媽媽是看過世面，有大將之風又親切的人，不介意我在店內任意穿梭拍照。

一位知名女作家也是電臺的主持人，她也愛逛跳蚤市場，買老東西，特愛貓頭鷹，據說收藏了一千多隻貓頭鷹。她還喜歡北歐的手工藝品，她曾買下了二件舊的瑞典手織羊毛衣，而且逢人興奮地說：「那種質感真的很好，可以讓人穿到老，甚至一直穿到棺材裡。」

一位知名女作家也是電臺的主持人，她也愛逛跳蚤市場，買老東西，特愛貓頭鷹，據說收藏了一千多隻貓頭鷹。

「我有一組咖啡杯幾百元買的，拿到天母古董店寄賣，還賣了三千元呢！」她走過三十幾個國家，談起古董尋寶經驗，眼睛瞬間亮了起來，不禁開心地手舞足蹈。但還是羨慕我豐富的跳蚤市場之旅。她說：

「為了旅途安全，還是不放心隨意到處亂跑，而且我又不敢一個人睡。多年來我總是結伴同行，有時候看到古董店，我興致勃勃，但別人沒興趣，也就眼睜睜地錯失良機了。」

「以前可以拉著小孩陪伴，就好一點，但我要付他們旅費。但現在他們都長大上班，就沒時間陪我出去玩了。」她幽幽地抱怨。

看到一個對旅遊興趣盎然卻又無奈的女作家，真為她感到惋惜，我趕緊安慰她。

「那下次我們結伴一起去。」我們相談甚歡，一時忘了我們正在廣播空中現場談話。

我認識難得的一位喜歡古董的女性茱莉安，她是位真正的古董美女，有著飄逸的秀髮、標緻的五官與匀稱的身材。她主要的收藏品有蕾絲、茶道具、香道具及玫瑰古藝品等。她愛貓成癡，喜愛尋找罕見的古董貓，有時不免因猶豫而失之交臂。最近看到的古董貓是在天母的古董店，一隻嘴叼小鳥的石雕貓，難得的石雕貓，但開價高達一萬二，令人難以下手。光華古董假日市集是台北有名的古董跳蚤市場，它狹窄如迷宮的地區，相當雜亂的堆積，空氣中飄著一股陳年霉味，一般女生不會輕易涉足，更何況平常嗜古女性並不多。因此美麗的茱莉安小

225

姐每次逛光華市集，總會令人印象深刻，引起攤商的一陣注目和問候。此外，茱莉安還曾經多次遠赴國外，不論是京都、東京，亦或北京、上海，甚至伊斯坦堡及歐洲多處的古董市集，也都留下她的足跡，可謂中西古董見聞廣，且涉略博。

這年頭嗜好古董的人已不多見，其中又以女性為稀，特以此文記載，閨秀古董美女望能流芳千年。

台南尋寶記

台南尋寶記

阿坤自從在上海開設古董店後，每隔幾個月就會回台灣補貨，因為之前台灣景氣的經濟發展，在全盛時期每個月都有好幾個貨櫃的中國古董進口，在這期間已將大陸最好的古董都買進台灣了，所以大家咸信，中國最好的古董都在台灣。但近年來大陸經濟突飛猛進，古董店如雨後春筍般林立，各大城市都有古玩商場開幕，很多台灣古董業者也轉進大陸開店，符合一個文化發展的趨勢：一個國家富起來後，首先就是要尋回他們自己的文化。

阿坤回台灣時，總是馬不停蹄到各處古董店或收藏家處找貨，只要有機會，即使再遠也會去，只要有古董精品，就算價錢再貴也會忍痛採購。有時長久找不到好貨，就會憂心如焚，因為沒貨就意味著近日將沒生意可做，開著店豈不喝西北風，像上次回台，

一待就待了二個月，我問他什麼時候回大陸？

他失望地說：「唉！批不到貨，趕回大陸也沒用。」

這次阿坤經朋友的朋友阿瑋拉線，說要介紹台南二個收藏家認識，於是阿坤約了小唐與我去看貨。事先阿坤就跟我們講好，這趟看中的東西，大家都有權合夥投資。

阿坤開著車，從高速公路下了麻豆交流道後，一路上與朋友阿瑋通電話確定路線，終於找到朋友乙的店，這是省公路旁的一家園藝與藝品店，院子堆了一些石雕，一些次級品的仿古石雕，一般人都看得出是假的，阿坤與小唐更是連看都不看，直接就進入鐵皮屋內，屋內一大排的櫃子，擺置一些磁

器、木雕及玉器等等。阿坤與小唐對屋內的東西也是連看

都不看，事實上他們只要一瞄就知道是假貨，若去取貨

來仔細瞧，似乎對他們的眼力與見識是一種侮辱，他們

看得多了，尚未進門就已知道真假。

本來我們都急著去台南市收藏家看貨，但阿瑋說：

「我們要見的第一位收藏家是我老闆，他有四幅畫要拿過

來，你們既然來了，就看一下吧。」

阿瑋是個三十餘歲的年青人，嘴裡不停地咬著檳榔，他親切地請我們坐下喝茶，他

的茶葉倒是不錯，所以就聊起茶葉來。

阿坤：「有的客人是非好茶不喝的，所以我的店也都要準備一點好茶。」

為了給阿瑋一個交待，於是我們繼續留在店內喝茶，等待老闆回來，其實我們心裡

都明白，這個地方不可能有好畫的，天色漸黑，最後終於等到他老闆帶著四個卷軸匆忙

趕來。

230

老闆咬著檳榔認真地說：「這四幅畫，鑑定師都鑑定過了，準備要送拍賣。像這樣的東西，內行人一看到，馬上就捧走不放。」

老闆打開一幅畫的上半部，畫紙已呈褐色，有竹有鳥的工筆畫，是典型宋畫的風格，左上角有四處加註。

老闆介紹說：「這幅畫在歷史上有四位名人同時加註。」

我們仔細察看，這四個加註竟然皆為同一筆跡，顯然是同一人所寫，而且書法沾墨濃淡不均，無法滲透紙內，不像在宣紙上的毛筆字，所以這幅畫不是宣紙，可能是印刷品。

古代文人整天舞文弄墨，怎可能寫這麼爛的字？而且書法沾墨濃淡不均，無法滲透紙內，不像在宣紙上的毛筆字，所以這幅畫不是宣紙，可能是印刷品。

這幅畫只展到一半，我們就看不下去了，正好另有客人急著要跟老闆講話，老闆轉身過去，於是我們趁機把畫收捲起來，其他三幅也不用再浪費時間看了。我們要求阿瑋趕緊帶路去台南市找下一位收藏家。我們對於台南市的收藏家還是心存希望的，因為台南從前是府城，在清代及日治時期文風鼎盛，富紳及文人雅士甚多，市民重視文化歷史，尤其對台灣古董民藝的收藏與研究相當知名。收藏家大隱於市，文物理當甚多。

到了台南市約定地點，已有一位先生在路旁等候，我以為這位就是台南的收藏家，

結果不是，他是另位中間人，姑且稱之為朋友丙，這位朋友丙說收藏家尚未到，我們就

站在路旁等候，趁此機會，朋友丙說明收藏家是一位銀行退休的經理，也是位名醫的兒

子，古董是他父親也就是名醫的收藏，但這位名醫的兒子對古董沒興趣，想要拋售。枯

等約半個時辰，收藏家終於到達，可是見面後他一直嚷嚷：

「我那些古董還未整理，住家正在整修，不方便去看，今天我只帶照片來。」

阿坤客氣地說：「看照片也好。」

收藏家忙著吹噓他家的歷史背景，又一再述說他父親是名醫，他母親娘家是名門大

戶……。

這時我已餓得頭昏眼花，趕緊插話：「快給我們看看照片吧！」

收藏家好像突然想到今天見面的目的，於是說：

「對、對，我們到旁邊紅豆湯店坐一下，這一家台南有名。」

我們坐下各叫一碗紅豆湯，然後翻開一本相簿，我以為有滿是古董的照片，可惜只是一本家庭生活照，其中二張照片背景有一隻瓶子，其中一隻是台灣酒甕，另一隻是雙喜青花罐，都是甚無價值之民藝品。

收藏家仍然不停地講述他家族的豐功偉業，我因為餓得發昏，希望直接了當，趕快去吃個飯，言談中屢次我都試著把收藏家的話題拉回。收藏家表示，平常他不太敢隨便讓人來家看東西，上次有個人，開古董店卻又經營舞廳，他就不敢給對方看。最後收藏家說等到東西整理好，再約我們去看。

這位收藏家的貨色等級，由這本相簿就知有無，我們不會再來看的。台南尋寶之旅跑了一整天，回來路上，我們默默無言，大家都心裡有數，根本不是什麼古董。古董外行人對祖先留傳的文物，不是高估就是低估，批貨還不如去古董店找。只是我心想：他既然無意給我們看看實物，又何必約我們來，讓人家專程南下白跑一趟，真是掃興之至。

精明的大陸古董客

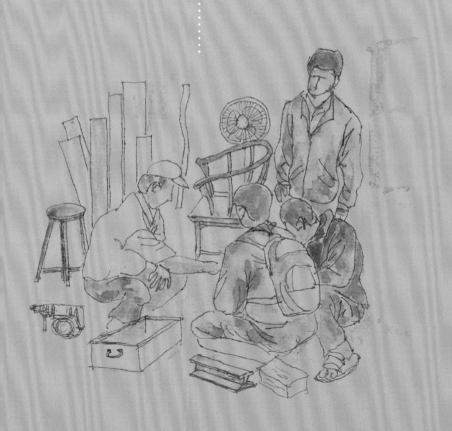

精明的大陸古董客

　　陳老闆是位古董修護師，平日也兼營古董買賣，他在一樓的公寓是修護工場也是賣場，多年來的古董修護業務，使他的公寓總是堆滿了雜物，舉目所見都是堆積的殘件及一些維修工具，都是雜亂堆放，滿布灰塵的。但夾在雜物中也有一些完整的古董傢俱、石雕、鐵茶壺等等，這些良好的古董器物，並沒有放在古董架櫃上，很難直接看出那些是良品。對於眼前的幾件古董傢俱，外人也看不出是送修或者待售。

　　在陳老闆這間擠滿雜物的店，太雜亂了，客人很難走進裡頭，進去後要轉身更是困難，體形豐滿的人是絕對無法走到會客椅的，除非有極大尋寶熱情的人，才會繼續鑽進去看貨。

　　反正古董店都是賣熟客，老闆是看什麼客人，才拿出什麼東西出來的，古董店不像

超級市場，所有貨物都擺在眼前讓你挑。若客人到古董店像逛市場一樣，挑選眼中所看到的，那準是買不到好貨，因為通常好貨都被老闆另存密室。即使你已經有過交易了，但老闆還是不會輕易拿出抽屜裡的上等品，除非你主動提出要求，或老闆看你夠份量。

今天，陳老闆說有二位大陸客要來看貨，我真想不到他這樣的地方，會有什麼珍品好貨，竟然也有大陸客慕名而來。現今來到台灣的大陸古董客，當然是真正想買東西的人，不是只來隨意逛逛而已，老闆已準備把好貨全掏出來供其選購。

不久，二位大陸客包輛計程車過來，大陸客進店門後，計程車還停在外頭等候。

陳老闆：「你們想看那方面的古董？」

大陸客：「只要是老東西都可以。」

老闆拿出一支仿犀角杯的竹雕，大陸客看了看，不問價錢就放在桌上，客氣地否決了這件東西。大陸客看出那是件新仿的竹雕，他們要的是真正的古董。通常古董店老闆總是先拿出假貨，一方面試試客人的眼力，另一方面試圖趁機淘汰三流品，能賣出就賣掉。但這二位大陸客功力不低，不為所動。

陳老闆又從一個日本式木匣中拿出一個小几座，用素面杉木匣裝古董是日本人的作風。大陸客很內行：

「這是日本的嗎？」

「雖然是從日本買回來的，但小几座的風格是中國的，這應該是早期日本向中國訂做或購買的。」

大陸客翻開背面檢查，看看有沒有舊的痕跡，問：

「這是新的嗎？」

「年代不久，但少說也有幾十年歷史。」

大陸客：「我們不要日本的。」

古董是有本土性情感的，中國富裕了，中國古董回流到中國大陸已更有身價。中國現今尚存有反日情節，日本古董拿到大陸是沒人要的，這件帶有日本味的小几座，美則美矣，但大陸客顯然不太放心。這年頭中國古董難尋，很多古董業者紛紛前往日本尋

貨，最先僅挑純粹中國古董，後來中國古董也難找了，只要帶有中國味的日本古董也進口來。

陳老闆從角落、地面，拿出一樣樣的東西，但大陸客似乎沒有看得上眼的，最後陳老闆搬出一個錦盒，從盒中拿出一只犀角杯，這是較高檔的東西，現在犀牛角是保育品，不得製造與販賣，物以稀為貴，反促使古董犀牛角價錢飛漲。大陸客對於這種熱門行貨，眼睛一亮，認為值得一看，伸手拿過來仔細地看，翻來覆去看了幾下，繼之取出放大鏡來看，但隨即就嘆息道：

「工太粗了。」

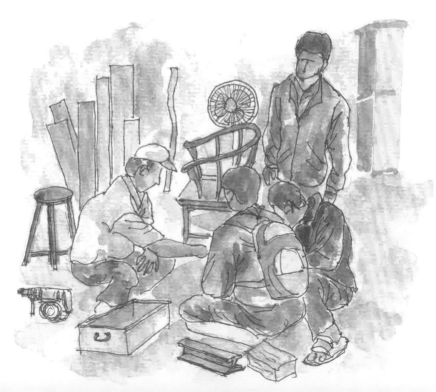

陳老闆苦笑著說：「以前材料便宜，價錢低，工也跟著粗，能不能在大陸請師傅再稍微加工？」

大陸客：「這是不可能再改細的。」

其實犀牛角自古就昂貴，那麼珍貴的東西，雕得如此粗糙實在暴殄天物。我甚至懷疑是否為樹脂材料，才會如此不珍惜，雕得如此粗劣。

大陸客又從公事包拿出一個小巧的電子秤，把犀牛角放在秤上測重量，因為犀牛角愈重者愈貴。看來這二位大陸客真夠專業，隨身帶有手電筒、放大鏡及電子秤。他們看得很仔細。

這年頭不論是古董犀牛角、銅佛、銅香爐等器物都崇尚厚胎，以

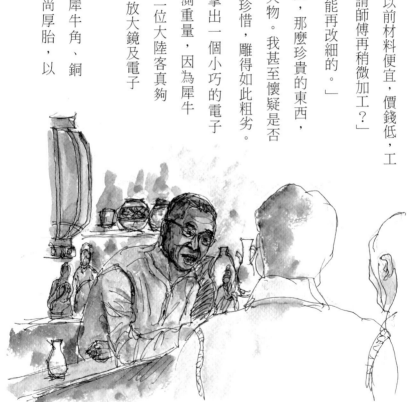

厚胎為貴。犀牛角又可入藥，所以雕成犀角杯後，杯內刮薄成杯殼，刮下之粉正好可作藥，材料利用率高，因此犀角被做成犀牛角杯的機會最普遍。此外犀角也常被雕成仙人乘搓或佛像，但較費材料，其藝品器物的價錢也較貴。

大陸客自己走向角落，取出一塊天然筆山狀的黃臘奇石，捧手端詳，奇石之山型混然天成，附有紫檀木座，顯然他們對這件天然奇石之文房四寶器物有興趣，有點出乎老闆意料之外。但大陸客發現石頭與木座黏住，拉都拉不開，有點失望。陳老闆只得主動招認：原座早已遺失，現有底座是後加的。大陸客考慮一下，又擺回原座。通常桌上天然石與木座是不黏死的，可取出木座檢查是否原座，而後加之座，在接觸容易被驗出新品的破綻，有人故意把它黏住，讓客人無從檢查，但也因此讓人啟疑，可謂欲蓋彌彰。

身形比較修長的那位大陸客小心翼翼地鑽進傢俱堆裡，拿著手電筒搜尋，最後搬了一只矮炕几出來，因為屋內太暗，乾脆搬到屋外看，為了確定是否舊件，他們把炕几翻過來看底部，二人細聲交換意見，最後他們也是嫌年份不足而放棄。

古董業者在談生意時，通常是不歡迎別人在旁的，雖然熟識的陳老闆不介意我在

場。我在旁邊看了一陣子，自覺該識相迴避，於是先自行離開。我不知道這二位大陸客

最後究竟有無買到中意的東西。

這幾年來大陸古董客一批又一批來台灣，台北大都會古董商場的業者說：

「每天都有大陸客人來。」已經見怪不怪，習以為常了。

大陸古董客從台北市大古董店搜尋到郊區及城鎮的小古董店，台灣的古董店趁機售

出了不少貨，當然大多是精品。台灣古董業者一則喜一則憂，長此下去，古董被買光，

價錢又節節高昇，他們自己缺貨也補不到貨，這一行業豈不要從此斷絕？

但自從金融海嘯發生後，大陸古董客這段期間卻突然不見蹤影，似乎金融海嘯對大

陸古董市場的影響相當嚴重。對於這個現象，熟知大陸古董市場的人說，因為大陸人買

古董的目的主要在投資，不在賞玩收藏。金融海嘯其實對大陸經濟影響不大，但在心理

影響下，投資客與業者皆暫時收手。

242

到我家淘寶的大陸客

到我家淘寶的大陸客

在廣州街開古董店的阿鐵中午來電話，他以一向誠懇客氣的語調說道：

「莊先生，我是廣州街古董店的阿鐵，你還記得嗎？」

「記得啦！當然記得啦！」

阿鐵年紀不高，在古董界卻是以好打牌聞名，很難找得到他，他經常打牌到凌晨，白天睡覺，要到黃昏才會出來活動。平常手機打不通時，就是在牌桌上或在補眠。但其實他眼力不錯，找的東西都有品味，辨真假的功力也高，手上有些令人激賞的古董。熟識的人想買他的東西，都知道最好等他賭輸缺錢時，可以有好的殺價空間。

「你家有古董願意讓嗎？」阿鐵問。

我接電話時正在開車，迷迷糊糊地回答：「我東西的等級恐怕不夠你要求的水準

吧？」

阿鐵連說：

「你客氣啦！只要你有意思，我就來看。」

最後我們約定了晚上的時間到我家，我還甚為疑惑地提醒他：

「晚上光線不好，看古董好嗎？」

這是阿坤教我的，晚上光線不好容易看走眼。阿鐵竟說沒關係。

陰雨的晚上，他準時到達，在漆黑的門口喊問：

「我有朋友來，可以一起進來嗎？」

客人都已到達門口了，怎可拒人千里，我

當然說：

「可以，可以的，請進！」

等客人一個一個進門，我嚇一跳，竟然是大陸客，而且還

多達四位。我馬上就了解，阿鐵怕我拒絕大陸客，事前故意不講清楚。其實一開始就是應大陸客的要求，代找收藏家尋貨，否則阿鐵為什麼從來不來探問？這幾位大陸客年前我就在別的古董店看過了，看來他們專在台灣尋貨。

我先讓他們在一樓客廳看看，我的古董也是裝飾品，擺置在客廳各角落。愛好古董的人，只要隨便掃瞄一下，真正好貨就會抓住他們的眼光，令他們眼睛一亮。但我特別介紹了一尺七高的千里眼與順風耳木雕：

「這是福建湄洲天后宮的、同治年製，有落款的。」

這對木雕姿態生動靈活，出身名門，年代清楚，很是難得。可惜他們興趣缺缺，因為現今古董市場潮流，收藏家只愛佛像，不愛道教之神像。

他們挑了幾樣東西輪流看，交頭接耳一番，阿鐵說，等最後再一起詢價結算。

接下來，我帶他們上二樓，大陸客之一甚為眼尖，直奔一座老式菜櫥前，隔著陰暗的紗窗拉門，他眼睛穿透紗窗看進去裡面，又拿起手電筒照射。這時我才想起，裡面有

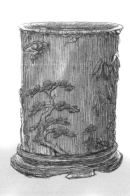

一尊明代銅佛，這尊是從德國拍賣行拍來的，甚為開門，真正老件具有歲月氣韻，是令人不可置疑的，一看就信服，這種貨色應是他們淘寶的目標。

他們又在我書桌座椅後面，看中一只酸枝錢箱，我平常用來放置重要文件。這小箱品相極好又厚實，無可挑惕之美，他們真有眼光。此外又看中了一只竹雕筆筒，咸豐年間一位書生購置，他用毛筆記錄於筒底，成為最好的落款。於是在我書房裡選了這三件。

回到一樓客廳，他們挑了大小黃花梨筆筒二只。又拿起一只樹幹形紫檀筋瓶，看了又看，用手指摸撫拭質感，又惦惦重量⋯

「這香座是什麼材料？」

「我買的時候，說是紫檀。」

十幾年前我確是以紫檀的價錢買的，但後來有人說是酸枝，本來有些酸枝與紫檀就很難區別。今天這幾位古董業者都是高手，不必我強調或保證，他們自有定見，也不會聽我的。

但那麼大件的筋瓶，確是少見，古董以稀為貴。

「有沒有瓷器？瓷器也可以。」較資深的大陸客最後問起瓷器。

雖然屋內擺置很多陶瓷器，但這些都是高古陶瓷或老民藝品，我喜歡高古陶瓷的樸實與色調的單純。高古陶瓷雖有文化歷史的內涵，但不屬市場主流，出土器物歸國家所有，在大陸是不准買賣的，所以沒市場。老民藝品算低俗品，高級古董店是不屑的。我知道他們要的是明清彩瓷，那也是我最缺乏的。

我突然想到天津櫃子裡有一對麒麟送子圖的球罐，造型圓滿附蓋子，清末民初的產品，我二年前買來準備裝茶葉，但因為華麗的色彩與我的室內風格不搭調，所以始終沒有擺出來。我心想，既然用不著，若以原價脫手也可以，他們嫌貴，要求降價。

我說：「我二年前才買的，我是用零售價買進，對你們的古董商的進價成本可能會貴一點，但我不想虧本賣。」

這年頭要買到真正老件不易，所以他們猶疑了一陣子，最後還是接受了。他一定想，都已經跑那麼遠了，總要買點貨，否則豈不白跑。

到現在為止，大陸客所有買的東西，都是立即點鈔交錢，很是乾脆。

阿鐵沒買東西大概手癢，忽然問起我三樓倉庫的一座磚胎茶爐及二只原住民陶罐，剛才上樓，倉庫黑漆漆的，他竟能發現這三件東西，真是眼尖。這種東西只有茶道與花道中人才會喜歡的，阿鐵大概有這種客戶。

這幾位大陸古董業者挑選的都是好東西，又很乾脆。可見得他們很有眼光，也驗證我多年前的抉擇。近年來古董難尋，業者都企圖向原客戶買回，並且努力尋找收藏家。但古董業者也只有收購好古董又要壓低價錢，只有符合市場需求又是精品的古董，才有辦法增值脫售。我家的好古董逐一被買走，剩下的是古董傢俱及

一些沒市場的高古陶瓷，但這些也是較有文化歷史含量的，就留著自己賞玩吧。

淡水阿丁的觀點

淡水阿丁的觀點

阿丁在淡水河邊的古董店賣的是較高檔的台灣民藝品，主要是老傢俱及生活器物，雖然也是台灣早期的東西，但不像一般古董民藝店的堆疊雜亂，不賣那種鐵皮玩具、粿模或花柴等玩賞的老物件。阿丁的東西比較秀氣文雅，宜於居家使用。我注意到，他賣的其實是日據時代的台灣用品，傢俱都是具有東洋味，骨架纖細又通透，整理得乾乾淨淨，木料也都是講究的檜木、楠木或烏心石，臺灣木材的一時之選，而非粗笨沈重，讓人有壓迫感的清朝風格傢俱。他店內常有奶油燈或早期吊燈，也是日據時代高尚的生活用品，而無常民使用的燈籠或油燈。

阿丁的店擺設高雅，老玻璃瓶或磚胎器皿中常插有鮮花，雖是野花一支，卻別有風雅自在，獨顯他對美學的敏銳度。他店內的音響是真空管主機，過去總是播放著悠揚的

古典室內樂曲，近來他迷上了南管吟唱，可能與他店內逐漸增加的日本古董茶道具、炭爐、竹簾及鐵茶壺有關，素雅的空間環境與意境沈遠的南管旋律是如此地搭配適宜。

我喜歡淡水有山有水的景色，又有迷人思古悠情的氛圍，當然逛古董店也是最令人雀躍的事。一進門阿丁總是笑咪咪地招呼：「來坐啦！喝茶！」

阿丁一向在店裡泡上好的普洱茶，燒薰香，聽古樂，真是個講究生活品味之人，讓人相信他精心挑選的藏品，有其藝術性美感的信賴度。阿丁戴著黑框眼睛，相當斯文親切，讓客人能夠自在地坐下來喝口茶。在此地喝了好幾次茶，聊了不少天，逐漸對他有較深刻的認識。

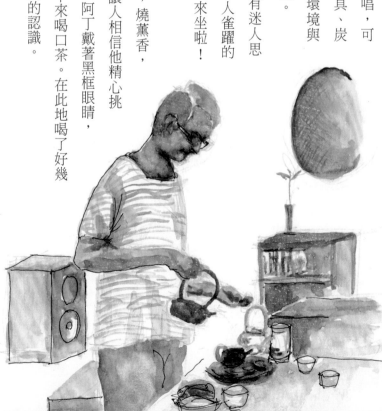

253





阿丁從前做的是油漆承包商，他認為粉刷顏色與美學是息息攸關的，他的油漆專業背景對他的裝潢品味有所助益，他指著牆上塗抹的蘋果綠難掩自豪地說：

「瞧，這種高雅的顏色，別人是調不出來的。」

我問阿丁什麼因緣開店做古董生意？他說他早就在家裡做古董買賣了，從前他還是個業餘收藏家，每個古董店送貨來時，對他的收藏都很欣賞，而要求讓售。他發現他的眼光好像不錯，可以來做古董生意，就開始大膽進貨，也積極邀業者到家看貨。

阿丁出道做古董生意時，主要項目是古董燈，所以在業界有「阿丁賣燈」的外號。

我曾跟他交易的也正好是古董燈，一次是奶油燈，另一次是櫻花圖樣的磨砂玻璃吊燈。

淡水的古董店曾在全盛時期，開出了數十家店，但近年來陸續收攤，現在僅存五家。阿丁自信地說：

「在淡水的古董店，別人都是收攤或搬走，我反而是後來遷進來的，我自有我的生存之道。」

「我做生意的原則是周轉率快速，為了能夠很快賣出，我絕不會開高價。」

他常說，他的古董出得很快，今天在店裡的，明天也許就不見了。也就是說，因為他的東西好，價錢又公道，所以好銷。客人要常去他的店巡視，下手要快，捷足先登才能買得到好東西。說的也是，我每次到他店，總見變個新樣。

上次看到一只楠木的五斗櫃，很簡約的造型，只是上邊有圓角的變化，皮殼金黃溫潤，透出歲月的光澤。難得有那麼精緻的櫃子，我不顧家中有限的空間，打定心意要買下，可是此時阿丁卻滿臉遺憾地表示，前一天已賣出了。

阿丁認為，做古董生意也要會採購，銷售就是要會跟收藏仔打交道，跟客人做業務公關，古董客人是長期經營的，也需要細膩培養維持。偏偏玩古董的

人，不管賣家或買家，多少有點怪癖又個性十足，有些古董店家自傲冷漠不善待客，雖有好東西，客人也不會想再進來。古董找貨的能力也很重要，要有敏銳的好眼力，直覺看出美醜好壞，持續開發新貨源。他認為一般台灣民藝品雖有豐富的感情，但不夠秀氣，價錢抬不高。他的東西都是精挑細選的，放在現代家居場景，可以隨意搭配融合。

「做古董生意是要有思想與品味，要有個人主觀的特色，所以我的店名就叫『觀點古美術』。」阿丁揚起嘴角，得意地笑說。

後記：力挽狂瀾的台灣古董業者的生存之道

古董器物市場的商業價格，不在其文化歷史含量，而在於是否位居主流地位，當今古董市場的主流是明清瓷器、銅器、竹木牙雕、田黃雞血、書畫、玉石與硬木傢俱等，而非主流則是高古陶瓷、石雕與民藝品等，由此可知古董市場幾乎是全面性的發熱。主流者價錢水漲船高，非主流者多年無人聞問，身價可謂天壤之別。數年前古董市場的態勢未明，押錯寶之古董業主面對累積庫存之高古陶瓷及石雕，無不叫苦連天。

不管是主流或非主流，市場景氣理論上應與社會經濟息息相通，但其實不然，其中有微妙之處，古董景氣視其檔級而有別。

高檔古董的客戶在金字塔頂端的人，豪門主顧的消費並不受經濟景氣的影響，即便經濟再不景氣，實力雄厚的他們手上仍握有龐大資產，對於百、十萬的古董仍負擔得起，只

要是合乎他們的品味即可。在二○○九年初金融風暴重創，很多公司裁員，實施無薪假，政府也發放消費券的時候，房地產的豪宅卻也同時熱賣，高檔跑車的銷售絲毫未受影響。

同樣情形，頂端客戶對高檔古董仍需求若殷，高檔古董商必須四處尋貨，以滿足經營需求。高檔古董市場有如潛在水下的交易，表面上是看不出來的，不若豪宅跑車那麼招搖。

甚至我的富商朋友就表示，想趁社會景氣不好時，可以撿到跌價的高檔珍品。

目前台灣的高檔古董店依舊是固定那幾家，不多亦不少，他們手上都有幾個固定的大客戶，深知特定客戶之所愛。不過高檔古董商的尋貨自有其門路，港澳地區一有好古董出現，立獲通知，他們當天立即啟程赴港澳看貨，取得捷足先登的契機。只要東西夠好，價錢不是問題。但高檔古董畢竟少見，一個月交易不到幾件，古董商老闆大多另有事業奔波，或赴國外拍賣會觀摩，總是神龍見首不見尾，他們店面只是個據點，店裡櫥窗內擺不到幾件珍品。

我一個王姓朋友在那個不景氣的時候，在台北天母開了店面精美的古董店，他專做高檔生意。但據他表示，開店主要目的是要進貨而非賣貨，有店面就會有藏家主動來兜

售，這年頭買好古董比賣古董難。但他也像一些高檔古董店一樣，對於高價品只願當經紀人，他並不花本錢買斷，只仲介賺取佣金。所以我真懷疑，他店內高雅的陳設與裝潢中，其中有幾樣古董是他自己的。

以上所要傳達的訊息是，高檔古董的市場如鴨子划水般，暗中一直有交易，不受景氣影響。重要的是要有敏銳眼力，不要進了假貨仿造品，那麼賣十件古董的利潤，也不夠抵銷錯買一件假貨的損失。

至於中檔古董的市況，則是明朗可見的，真正與社會民生息息相關。這半年來，在社會經濟稍有起色的情勢下，中檔古董店馬上擴增許多，古董市場較以往更為熱絡。甚至在高雄有大型古董店京雅堂的設立，令人驚艷。典型的中檔古董市場，如三普光華古董商場與大都會古董商場，自始至終一直都是店面飽和，不曾有過空店。在永康商圈的昭和町古董市場，則較之前更為繁盛，增加了幾家新的古董店面，往昔並存的肉攤或瓦斯店都已消聲匿跡，改裝成古董店，如今古董店面幾乎要佔滿一樓的攤位。昭和町古董

市場另一個明顯變化，即是水準提昇了不少，出現亮麗的玻璃櫥窗與擺設。原本昭和町的特色是台灣古董民藝品，尤其是柑仔店類的民藝，就是那種老招牌、鐵皮盒或老玩具之類的，昭和町曾是台北最大的民藝市場。但在短期之內，昭和町的民藝品快速消失，取而代之的是較民藝高價的中國古董。這種引人矚目的質變，一方面是由於民藝品的缺貨窘境與低價，另一方面是中國古董價高與利潤厚。

更令人驚訝的是，連在昭和町也出現了黃花梨官帽箱，店主客氣地說：

「那是客人拿來寄賣的，要價四萬五，平常我們昭和町沒有這種行情啦！」

這句話道盡了一切，印象中昭和町賣的都是些便宜的老東西，稱不上古董，但現在已晉升有數萬元的古董進場，連店主自己都還不以為然。其實很快的，昭和町也會升級為中高檔古董商場，便宜的民藝老東西早就悄悄退居到台灣南部了。長期以來，南部人對於民藝品較具有深厚的感情，民藝在南部仍有市場，只是苦於貨源短缺。目前高雄與台南可謂台灣民藝品重鎮，有好幾家高檔的古董民藝品店，民藝品達到精緻古董化的層次，另有規模達千餘攤的十全跳蚤市場。若非親臨現場，很難知道什麼是台灣民藝的精華。

後
記

對於目前古董業界的市況，天母一家古董店的資深業者老徐忍不住感嘆說：

「唉！古董，現在只有大陸客在買。」

似乎現在台灣古董的市場生態就是跟著大陸的局勢走，大陸正主導著世界的中國古董的行情。

雖然不能說現在古董市場只靠大陸業者遠道來收購，台灣人都已不買古董了。但當今大陸業者確是台灣古董市場的最大買家，他們六、七年前就已經開始到台灣淘寶了，全台灣的每一家古董店都有大陸客光臨。常逛古董店的人，很容易看到他們穿梭的身影。

大陸古董客從台北市內的大古董店搜尋到郊區及城鎮的小古董店，甚至到民家，台灣的古董店趁機售出了不少屯積的陳年老貨，當然大多是精品。台灣古董業者一則喜一則憂，憂的是長此以往，古董精品全被淘盡，價錢又節節高昇，他們自己不但經常缺貨，也難以補貨，這一行業豈不要從此斷絕？

現在古董店的另一個常見現象，是兼營賣茶葉生意。不久前與淡水的阿丁閒談古董

261

市場的新商情，阿丁說：

「現在那有生意可做？你看每家古董店都同時兼賣茶葉。」

在二〇〇八年經濟陷入不景氣的時候，中檔古董店生意冷淡，古董貨品又難找，台北古董店兼賣起茶葉來，彼時賣的大多是老普洱茶。古董店與古董客本來就有泡茶習慣，對茶道相當講究，客人上門總是好茶相待，對熟客銷售高檔茶葉，甚有說服力。茶葉是生活消耗品，客戶有重覆消費的可能，老茶的販售漸成部份古董店的重要收入。因為後來普洱茶的熱潮稍退，老普洱茶不再吸引好奇的客戶，古董店再推出台灣老茶，也就是台灣陳年的老鐵觀音茶與老包種茶，這種稀罕的台灣陳年老茶確是讓人耳目一新。

在中國古董貨源枯竭的狀態下，日本古董被引進。現在幾乎每家古董店都有日本古董，連高檔古董店也不例外。一年跑日本五、六趟，在天母山堂夜坐開店的小郭說：

「中國古董早就沒貨源了，幸好有日本古董，讓我們古董業者能苟延殘喘一陣子。」

二、三年前，古董店對於日本古董尚且遮遮掩掩，業者儘量挑選沒有顯著東洋風格

的日本古董，還可以權充中國古董供貨，也不會對客人明說是日本古董，因為日本古董在台灣還是較缺行情的。但到了今天，日本貨太多，已無需刻意遮掩，古董店已大方陳列展售。業者直接了當地說：

「現在那有中國古董貨？只有日本進口的啦！至少人家還是真老的。」

日本三一一大地震、大海嘯後，接著發生核電廠爆炸與輻射外洩，舉世憂心忡忡，西方各國大舉撤僑。此時開催的京都古董祭真是來得不是時候，門可羅雀是我們猜測得到的。但剛從日本採購返回的天母業者小郭卻說：

「在京都古董祭，台灣專跑日本線的古董業者通通到齊，一個都不少。」

台灣古董業者充滿著冒險犯難的台商精神，早期深入大陸窮鄉僻壤尋貨，今日不顧輻射風險，仍然大膽北上日本買貨，在力挽狂瀾的古董市場中，殺出一條新的生存之道。

今日台灣的古董市場現況是既淒迷又熱絡，業者因中國貨源短缺而轉往開發日本古董，由於古董市場景氣差而兼賣陳年老茶或沈香，一波波來淘寶的大陸客，帶動古董成交熱潮。正如狄更斯在《雙城記》裡說的：「現在是最壞的年代，也是最好的年代。」

What' s Aesthetics 001
收藏的秘密

作　　者：莊仲平
繪　　圖：莊仲平
總 編 輯：許汝紘
副總編輯：楊文玄
美術編輯：楊詠棠
行銷經理：吳京霖
發　　行：楊伯江、許麗雪
出　　版：信實文化行銷有限公司
地　　址：台北市大安區忠孝東路四段 341 號 11 樓之三
電　　話：（02）2740-3939
傳　　真：（02）2777-1413
www.wretch.cc/ blog/ cultuspeak
http://www. cultuspeak.com.tw
E-Mail：cultuspeak@cultuspeak.com.tw
劃撥帳號：50040687 信實文化行銷有限公司

印　　刷：彩之坊科技股份有限公司
地　　址：新北市中和區中山路二段 323 號
電　　話：（02）2243-3233

總 經 銷：聯合發行股份有限公司
地　　址：新北市新店區寶橋路 235 巷 6 弄 6 號 2 樓
電　　話：（02）2917-8022

2011 年 7 月 初版
定價：新台幣 380 元

更多書籍介紹、活動訊息，請上網輸入關鍵字　華滋出版　搜尋　或　高談文化　搜尋

國家圖書館出版品預行編目資料（CIP）資料

收藏的秘密／莊仲平著；
初版——臺北市：信實文化行銷，2011.07
面；　公分——
ISBN：978-986-6271-47-2（平裝）
1. 蒐藏　2. 古物

999.2　　　　　　　　　　　　　　10001167